치유하는
자연예술기행

치유하는
자연예술기행

2018년 7월 10일 초판 1쇄 찍음
2018년 7월 15일 초판 1쇄 펴냄

지은이 유려한
펴낸이 이상
펴낸곳 가갸날
주 소 10386 경기도 고양시 일산서구 강선로 49 BYC 402호
전 화 070-8806-4062
팩 스 0303-3443-4062
이메일 gagyapub@naver.com
블로그 blog.naver.com/gagyapub
페이지 www.facebook.com/gagyapub
디자인 노성일 designer.noh@gmail.com

ISBN 979-11-87949-20-6 (03600)

이 도서의 국립중앙도서관 출판예정도서목록(CIP)은 서지정보유통지원시스템 홈페이지
(http://seoji.nl.go.kr)와 국가자료공동목록시스템(http://www.nl.go.kr/kolisnet)에서
이용하실 수 있습니다. (CIP제어번호 : CIP2018019004)

이 도서는 한국출판문화산업진흥원 2018년 우수출판콘텐츠 제작 지원 사업 선정작입니다.

치유하는
자연예술기행

유려한 지음

가갸날

감사의 말씀

흔쾌히 방문을 허락하고 환영해주셨던 모든 관계자 여러분께
감사 드립니다. 아쉽게도 책에 담지 못한 덴마크, 스위스,
네덜란드, 프랑스 관계자 분들께도 다시 한 번 고마운 마음 전합니다.
그리고 이 여정에 공감해주신 가갸날에 감사 드립니다.

Special thanks to everyone who helped and contributed to
making this amazing art and healing journey:

Deborah Gomes & Lilia Dantas, Inhotim, Brazil
Sofia Bertilsson & Albin Hillervik, Wanås Konst, Sweden
Giacomo Bianchi & Emanuele Montibeller, Arte Sella, Italia
John & Jo Gow, Connells Bay, New Zealand
Chao-mei & Jane Ingram Allen, Cheng-Long Wetlands
International Environmental Art Project, Taiwan
Won-gil Jeon & Seung-hyun Ko, Global Nomadic Art Project, South Korea
Teijo Karhu & Tuija Hirvonen-Puhakka, Koli Environmental Art Festival, Finland
Ruaridh Thin-Smith, Environmental Art Festival Scotland, Scotland
Joan Vila i Triadú & Eudald Alabau, Andorra Land Art International Biennial, Andorra
Signe Højmark, Land-Shape Festival, Denmark
Emanuel Schläppi & Peter Hess, Land Art Grindelwald, Switzerland
Paula Kouwenhoven, Land Art Delft, Netherlands
Luc Stelly & Séverine Michau, Horizons, Arts Nature en Sancy, France

머리말

덴마크에서 바다가 보이는 언덕을 정처 없이 걷다가 들판에 앉아 있던 예술가들과 이야기를 나누게 되었다. 시각예술가 요르겐 모르텐센 Jørgen S. Mortensen과 현대무용가 아나메트 마그벤 Anamet Magven은 내게 흥미로운 즉흥 워크숍을 제안했다. 미소로 나를 이끄는 그들의 제안을 딱히 거절할 이유가 없었다. 우리는 높아졌다 낮아지기를 반복하는 언덕에서 바다 바람을 헤치며 무작정 달리기 시작했다. 앞서 달리는 사람이 특정한 동작을 취하면 나머지 사람들이 똑같이 따라 하며 멈춤 없이 뒤따르는 방식이었다. 우리는 토끼가 되기도 하고, 팽이가 되었다가, 때로는 무용수처럼 움직이며 달렸다. 말은 필요 없었다. 바람과 햇살 속에서 자유로워지면서 알 수 없는 감정이 올라왔다. 나는 어느새 웃거나 울고 있었다. 그리고 깨달았다. 자연 속 작은 예술적 움직임이 얼마나 커다란 치유가 될 수 있는지를. 어린이의 몸과 마음을 느낀 순간, 나는 이 세상 모든 것을 다 가진 사람이었다.

한국 사회에서 자기 마음과 생각을 보호하며 살아가기란 쉽지 않다. 나답게 살기 위해서는 여기저기서 튀어나오는 수많은 장애물을 만나야 하고, 개인주의와 합리주의 문화가 일상의 공기처럼 느껴질 날은 멀게만 보인다. 평범한 우리네 일상은 피로와 스트레스의 굴레에서 쉽게 벗어나지 못한다. 그래서일까, 케렌시아 Querencia, 사람들은 격렬히 자기만의

안식처를 찾게 된 지 오래다. 조용하고 한적한 장소,
아는 사람이 없는 곳, 때로는 한국 사람을 만나지 않아도
되는 자기만의 공간으로 향하는 것이 이제는 하나의
트렌드가 되었다. 방송 프로그램 '나는 자연인이다'를 챙겨
본다는 사람들의 마음도, '관태기'를 느낀다는 사람들도,
카톡 단체방에서 나가고 싶다는 마음도 이해할 수 있다.
우리는 각자의 이유로 휴식과 치유가 배고픈 시대를
살아가고 있다.

나의 삶에서 가장 평화로운 시간은 사람이 드문 숲을
혼자서 산책하는 일이다. 자연은 말없이 놀라운 순간을
선물해준다. 그것은 몇 번이어도 질리지 않는 신기한 힘을
지녔다. 따스한 햇살 속에서 바람에 춤을 추는 꽃과 나무들,
귀를 기울이게 하는 새소리와 물소리 그리고 가끔 반갑게
마주하는 숲 속의 동물들…. 변화무쌍한 자연이 당기는
힘에 자석처럼 끌려가본 적이 있는 사람은 계속 그 풍요로운
쉼터를 찾아 자기 내면에 집중하는 일을 즐기게 된다.
그리고 운이 좋다면 자연이 숨겨놓은 지혜를 발견하는
즐거움을 만끽한다.

예술은 가장 손쉽게 나를 다른 세계로 데려다 준다.
내게는 인간이 누리고 닿을 수 있는 최대의 자유가 바로

예술이다. 삶 속에 스며들었으나 미처 표현되지 못한
생각과 감정을 드러내고 아직 나의 눈길과 손길이 닿지 않은
세상을 발견하게 해준다. 좋은 예술은 감동을 주고
오래도록 기억되며, 상상력을 자극하고 때로는 전복적인
사고로 세상을 바꾼다.

고전의 반열에 오른 힘 있는 예술 중에는 궁극적으로
자연과 맞닿아 있는 경우가 많다. 그렇다, 나의 안식처는
자연과 예술이다. 한동안 건축 공간과 컨템포러리 아트에
지대한 관심을 가져왔으나 그것만으로는 어떤 한계를
느꼈다. 멋진 건축물이나 화이트 큐브 안에 전시된 값비싼
작품들로부터 해소되지 않는 갈증을 알아챘을 때,
조금씩 자연으로 시선을 옮겼다. 그리고 세계의 자연 속
예술을 찾아 다니는 프로젝트를 시작했다. 자연 속에서
예술을 품고 있는 공간이나 환경미술, 대지미술을 다루는
비영구적 예술 현장에 머물면서 나는 다양한 사람들을
만나고 인터뷰했다.

이 책에 소개되는 장소들은 한국 포털 사이트에서
잘 검색되지 않는 낯선 곳이다. 대도시에서도 한참 떨어져
있다. 하지만 세계의 대표적인 자연 속 예술 공간으로
자리매김되어 예술 애호가들의 사랑을 받는다.

찾아가기 불편하지만 그 수고스러움을 감내할 가치가
있는 매력적인 곳이다. 더불어, 자연이 곧 예술이 되고
예술이 곧 자연이 되는 비영구적인 상태에서의 다채로운
예술 현장도 소개한다. 이들 모두는 새로운 가치와
경험의 확장을 통해 지역 커뮤니티에 새로운 바람을
불어넣고 있다.

부서진 마음을 다시 꿰매고 쪼그라든 마음을 펴는 데
자연과 예술만큼 좋은 것이 없다. 그래서 내게는 치유의
과정이었다. 예상치 못한 장소에서 만난 의외의 사람들,
그들이 만든 문화로부터 위로 받고 공감한 순간들 역시
그렇다. 나만의 조용한 안식처에서 휴식과 치유를
얻고 싶은 당신, 틀에 박힌 여행에서 벗어나 몸과 마음이
자유로워지길 바라는 당신, 이제 자연과 예술이 내어주는
치유의 공간으로 발을 내딛는 것은 어떨까?

자연 속
예술 낙원의
끝에서

브라질 이뇨칭

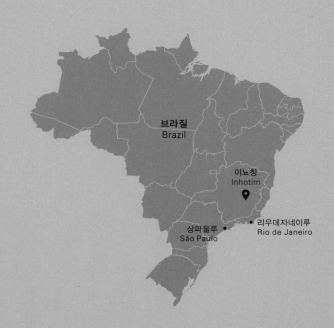

브라질
Brazil

이뇨칭
Inhotim

상파울루
São Paulo

리우데자네이루
Rio de Janeiro

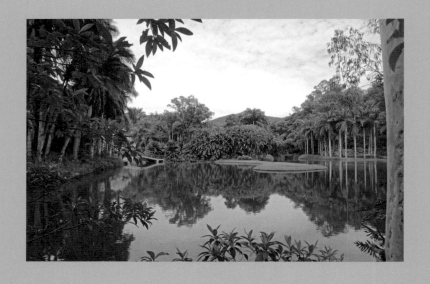

Inhotim

Brazil

저 멀리 호수의 물결을 가르며 백조 한 마리가 다가온다.
우아한 물질을 끝내고 뭍으로 올라온 백조는 몸을 흔들어
눈부신 물방울을 사방으로 흩날린다. 호수 옆 나무에서 툭 떨어진
열매가 데굴데굴 구르더니 백조의 물갈퀴 앞에서 멈춘다. 백조가
부리로 열매를 굴리기 시작하자 거위와 청둥오리들도 모습을 드러낸다.
나는 한참이나 그 평화로운 장면을 홀린 듯 바라보았다.
내가 나비인지, 나비가 나인지? 열대 우림 속 예술 낙원에 개입한
인간이 되려 비현실적으로 느껴진다. 그 누가 브라질에서
이토록 환상적인 자연 속 예술 낙원을 보리라 생각이나 했을까.
브라질에는 삼바, 축구 그리고 이제 이뇨칭Inhotim이 있다고 말하고 싶다.
2017년에 10주년을 맞이한 이곳은 브라질의 새로운 문화 아이콘을
넘어서 세계 예술 애호가들의 마음 속으로 파고든다. 무엇보다 이곳을
특별하게 만들어주는 것은 이뇨칭의 철학, 마인드, 사람들과
함께하는 방식이다. 자본이 좋은 뜻을 만나면 새로운 변화를 부른다.
그 변화는 사람들의 인식과 행동을 전환시키며
세상은 더 나은 방향으로 조금씩 나아간다.

고백하건대, 이 프로젝트를 시작한 최초의 계기는 어쩌면 이뇨칭 때문일지도 모르겠다. 언젠가 프랑스 파리 샤이오 궁전Palais de Chaillot에 위치한 파리 문화재 건축단지Cité de l'Architecture et du Patrimoine의 작은 서점에서 『오늘의 건축L'architecture d'Aujourd'hui(AA)』 브라질 편 서적을 들춰보다가 이뇨칭을 알게 되었다. 언젠가 꼭 방문하자는 꿈을 간직한 채 수 년이 흘렀다. 그리고 마침내 지구 반대편에 있는 머나먼 브라질 땅을 밟게 되었다.

벨루오리존치Belo Horizonte는 상파울루에서 비행기로 1시간 남짓한 거리에 있다. 여기에서 다시 시외버스나 셔틀버스를 타면 이뇨칭이 있는 브루마지뉴Brumadinho에 다다른다. 한 눈에 보아도 경제적으로 낙후된 이 마을은 이뇨칭으로 인해서 조금씩 변화의 바람이 일기 시작했다.

이토록 곳곳에는 자유롭게 휴식을
취하는 방문객들이 자주 눈에 띈다.
대규모 공원이라 생각해도 무방할 듯하다.

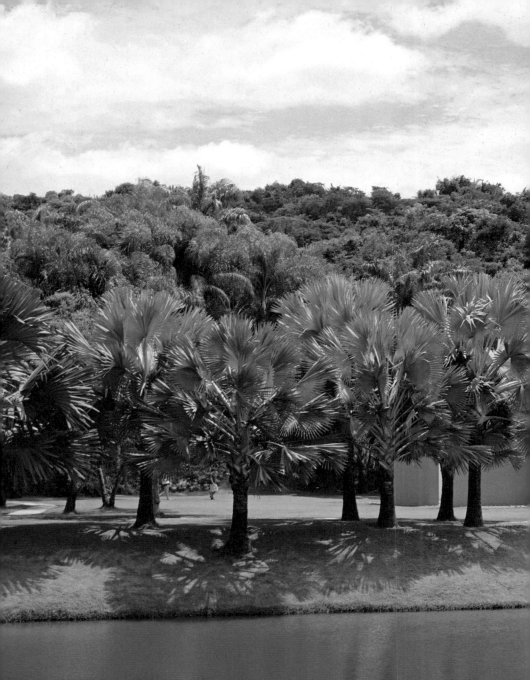

이국적인 열대 나무로 가득한 이뇨칭 입구로 들어서니, 새로운
세상에 발을 내딛는 설렘으로 가슴이 뛴다. 매표소로 이어지는 길목의
매혹적인 풍경은 내가 브라질에 있음을 실감케 한다. 긴장했던 마음은
어느덧 스르르 풀리고 무거웠던 발걸음은 자연의 총천연색 팔레트 위에서
사뿐하다. 아, 다시 꿈꾸고 싶다. 인간이 꿈꿀 수 있는 예술환경
유토피아가 실재한다면 이곳이지 않을까? 이뇨칭에서 산책한다는 것은
꿈꾸는 예술 낙원을 통째로 선물 받은 기분이다.

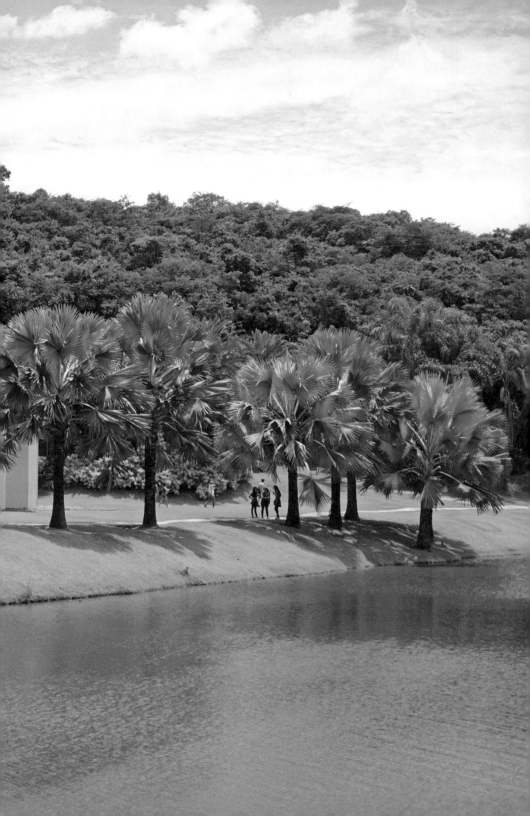

이뇨칭은 2006년부터 본격적으로 공개되었다. 600만 평의 광활한 열대 우림에는 식물원과 4개의 호수, 23개의 갤러리와 야외 작품이 펼쳐진다. 관계자의 말에 따르면 방문객은 전체 부지의 10% 정도만 보는 셈이라고 한다. 내가 방문한 시기에도 어느 한편에서는 리조트 방갈로와 레스토랑을 짓고 있었다. 이뇨칭 입구에서 배포되는 지도 없이는 거의 길을 잃다시피 할 정도인데, 제시된 코스를 둘러보려면 20헤알(약 7천 원) 정도를 지불하고 이뇨칭 골프 카트를 이용하는 것이 현명하다.

방문 첫날, 광산 부호이자 이뇨칭의 설립자인 베르나르두 파즈Bernardo Paz가 천진난만한 표정으로 골프 카트를 타고 이뇨칭 정원에 나타난 모습을 보았다. 그는 근대 미술품을 수집해오다가 브라질의 유명 음악가이자 예술가 친구인 통가Tunga의 권유에 따라 컨템포러리 아트 컬렉션으로 방향을 전환하면서 본격적인 뮤지엄 조성을 계획했다. 그리고 조경가이자 식물학자인 호베르투 마르스Roberto Burle Marx와 함께 광활한 열대의 땅 위에 특색 있는 대규모 식물원을 선보였다.

금광업을 기반으로 하는 미나스 제라이스Minas Gerais 지역에 위치한 '뮤지엄 그 이상의 뮤지엄'은 여전히 현재 진행중이다. 다시 말해서, 지금의 이뇨칭은 완성형이 아니라 계속 확장하며 새로운 무언가를 준비하고 있다. 탐험적 걷기를 허락하는 이곳을 단순히 '뮤지엄'이라 부르기에는 잠시 망설여진다. 컨템포러리 아트 갤러리와 보태니컬 컬렉션-식물원이 거의 동등한 비율로 존재하기에 관계자들 역시 '뮤지엄'이라 부르지 않는다. 그들은

이곳을 뮤지엄이 아닌 하나의 '기관Institute'으로 인식한다.

이뇨칭은 브라질 작가를 비롯한 국제적인 작가들의 컨템포러리 아트를 선보이며 환경과 사회적 이슈에 연관된 컬렉션 확장에 힘쓴다. 이뇨칭 지도를 펼치고 커다란 숲 속에서 보물찾기하듯 산책하다 보면, 갤러리의 건축적 다양성과 개성을 발견하는 재미가 쏠쏠하다. 각 갤러리 명칭은 작가 혹은 작품 이름을 따르고, 하나의 갤러리에 대개 한 명의 예술가를 다룬다. 갤러리 하나를 짓기 위해서는 4~5년에 걸쳐서 천천히 논의하는데, 유명 스타 건축가에 의존하지 않고 지역 건축가들과 작업하는 것도 이들의 특징이다. 이는 이뇨칭이 커뮤니티의 맥락과 관계를 늘 고려하고 있음을 알려주는 하나의 증거이자 자부심이다.

이뇨칭Inhotim의 명칭은 오래 전 이 땅의 대규모 농장을 소유했던 Mr. Tim의 이름에서 따왔다. 'Inho'는 '미스터Mr.'에 해당한다. 설립자 파즈는 뮤지엄 조성 이후에도 이 땅에 살던 거주자들을 내쫓지 않고 그대로 살게 했다. 그 역시도 이뇨칭 어딘가에서 살고 있다. 이러한 결정은 이뇨칭이 지역 커뮤니티를 고려하는 사회적 사업의 성격을 갖는 이유와도 관련된다. 또한, 아프리카 커뮤니티 '킬롱보Quilombo(브라질 아프리카 노예들이 탈출하여 숲 속에 쉼터와 거주지를 만든 취락)'와 식민지 역사를 기억하고 이 땅의 과거와 사람을 존중하는 일에 각별하다. 이뇨칭은 단순히 어느 장소에 무언가 짓고 전시하는 행위가 아니라, 일종의 정신 상태A state of mind를 구축해 나가는 것에

Hélio Oiticica & Neville D'Almeida,
Cosmococa/CC3 Maileryn, 1973. (위)
Cosmococa 5 Hendrix-war, 1973. (아래)

나를 안내해준 큐레이터는 이뇨칭의 대표 작가로 가장 먼저
엘리우 오이치시카Hélio Oiticica를 언급했다. 브라질
컨템포러리 아트의 아이콘인 그는 전 세대에 걸쳐 브라질
예술계에 큰 영향을 주었다. 작가는 혁신적인 색채를 즐겨
쓰며 상호작용하는 인터렉티브 아트를 구현하거나 정치적인
메시지를 담아 표현하기도 한다. 그의 갤러리는 관람객에게
일상적 참여와 놀이를 유도한다.

Doug Aitken, *Sonic Pavilion*, 2009.
지름 14m x 높이 4.2m. ©Doug Aitken.

건축과 사운드 설치. 이뇨칭에서 가장 높은 지대에 있는
파빌리온의 중심부에는 지하로 약 200m를 판 구멍이
있다. 마이크는 파빌리온 내부에서 들리는 지구의 소리와
지질구조판의 움직임을 포착하고 이는 실시간으로 재생된다.
외부의 자극과 소음을 닫고 오직 지구의 소리에만 집중할 수
있는 명상적 공간이다.

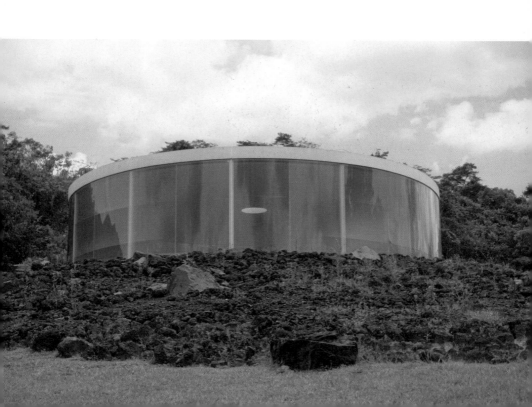

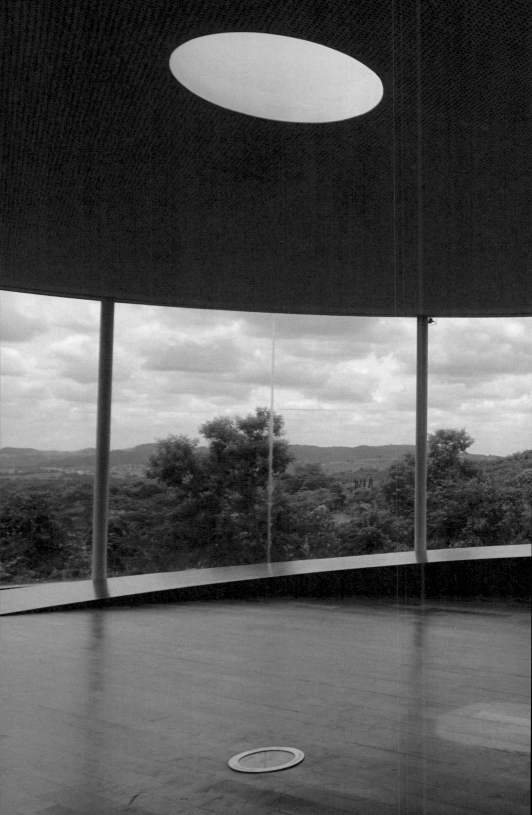

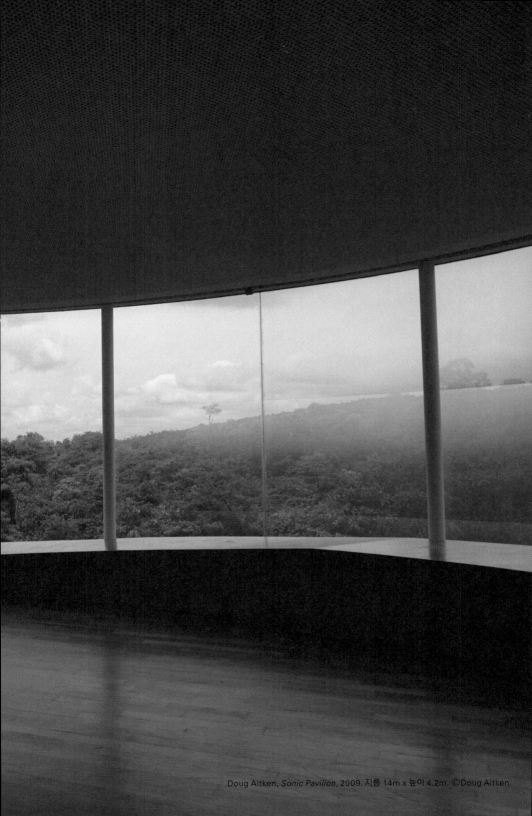

Doug Aitken, *Sonic Pavilion*, 2009. 지름 14m x 높이 4.2m. ©Doug Aitken.

가깝다. 이러한 지향점은 지난 10여년간 사립 뮤지엄을 뛰어넘어 비영리 공공 기관이자 지역 경제를 활성화시키는 사회적 기관으로 발전하는 밑거름이 되었다.

교육은 이들의 가장 커다란 관심사이다. 커뮤니티와의 연결 고리가 바로 교육이기 때문이다. 이뇨칭이 있는 브루마지뉴는 단순 노동직에 종사하는 사람들이 대부분인 가난한 시골 마을이다. 컨템포러리 아트는 보통 사람들에게도 쉽지 않은 주제이니, 이를 경험할 기회가 별로 없는 시골 주민들에게는 더욱 그러하다. 그래서 이뇨칭이 지역에 속하고 주민들 역시 이뇨칭에 소속감을 느끼도록 처음부터 많은 노력을 기울였다고 한다. 누구에게나 컨템포러리 아트를 덜 낯설게, 차츰 익숙하게 하는 문화 통역을 하기 시작하면서 경계가 조금씩 지워졌다.

이들은 컬렉션의 접근성을 높이고 궁극적으로는 공공에 닿고자 한다. 그런데, 사람들이 컨템포러리 아트를 좋아하도록 만들거나 "나는 이뇨칭을 좋아해요"라고 말하게 하는 것이 목표가 아니다. 컨템포러리 아트와 대화할 수 있는 장을 열어놓고 "나는 이것이 좋다" 혹은 "저것이 싫다"라고 스스로 판단하는 비판적 시각과 자기 주관을 기르는 일을 중요하게 생각한다.

내가 만난 교육팀장 단타스 Lilia Dantas 는 컨템포러리 아트가 학습이나 경험을 위한 매개체일 뿐, 방문객이 다양한 종류의 새로운 자극에 노출되는 환경 속에서 세상을 보는 다른 관점과 더 나은 삶의 방식—삶을 향한 유연한 태도, 자율성, 인내심, 자유—을 배워가길 원한다고 힘주어 말했다.

Olafur Eliasson
Viewing machine, 2001
Stainless steel, metal 170 x 75 x 600 cm
Inhotim, CACI, Brumadinho, Brazil, 2010 Photo: Jochen Volz
© Olafur Eliasson

어느 언덕의 산책로에서 올라퍼
엘리아슨 Olafur Eliasson의 작품 'Viewing
machine'을 만났다. 평범하지 않은 커다란
망원경의 모습에 그냥 지나칠 수 없게 된다.
망원경 내부를 들여다보면 거울에 반사된
주변 자연의 풍경이 환상적으로 펼쳐진다.

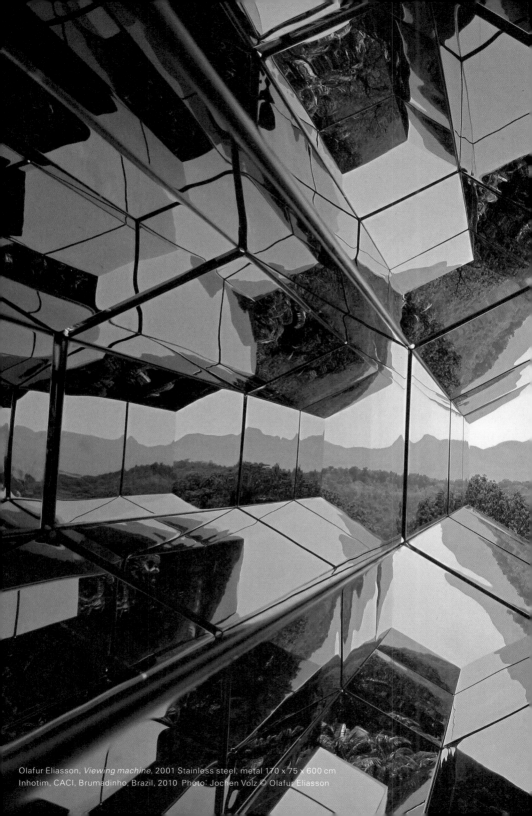

Olafur Eliasson, *Viewing machine*, 2001 Stainless steel, metal 170 x 75 x 600 cm
Inhotim, CACI, Brumadinho, Brazil, 2010 Photo: Jochen Volz © Olafur Eliasson

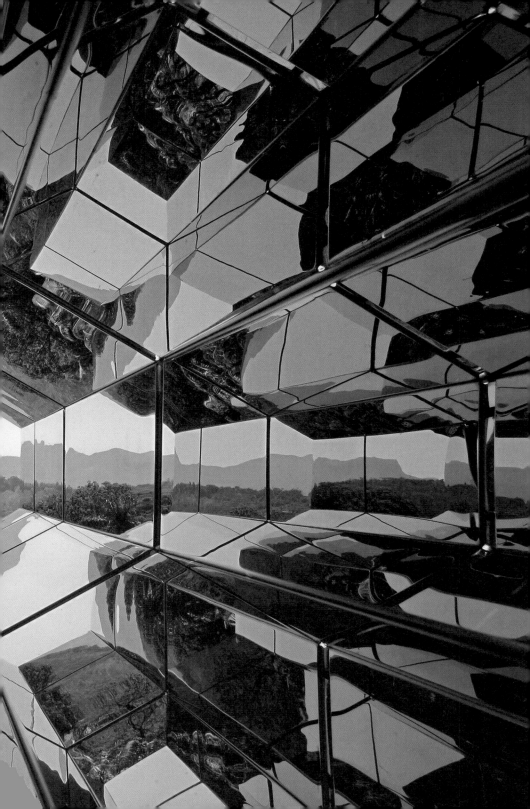

Jorge Macchi,
Swimming Pool, 2009.

작품이 곧 수영장이다. 이곳에서 수영복을 입고 물놀이와 일광욕을 즐기는
관람객을 보는 일은 어렵지 않다. 수영장 한편에는 주의 안내판과 함께 구명 튜브도
설치되어 있다. 이뇨칭에는 이처럼 관람객이 접근 가능한 체험 작품들이 꽤 많다.

Giuseppe Penone,
Elevation, 2000-01.

멀리서도 한 눈에 주목하게 되는 이 작품은 베르사이유 궁전 정원에 떨어진
오래된 밤나무 줄기를 본떠 강철 구조의 거대한 브론즈로 만들어졌다.
그런데, 너무나도 자연스러운 외관이 실제 나무처럼 보여서 그러한 사실을
눈치채기 어렵다. 그 주변으로 실제 나무들이 빙 둘러져 있어 조각은 풍성한
생명력을 갖는다. 멀리서 보면 공중에 나무 한 그루가 떠 있는 것처럼 보인다.

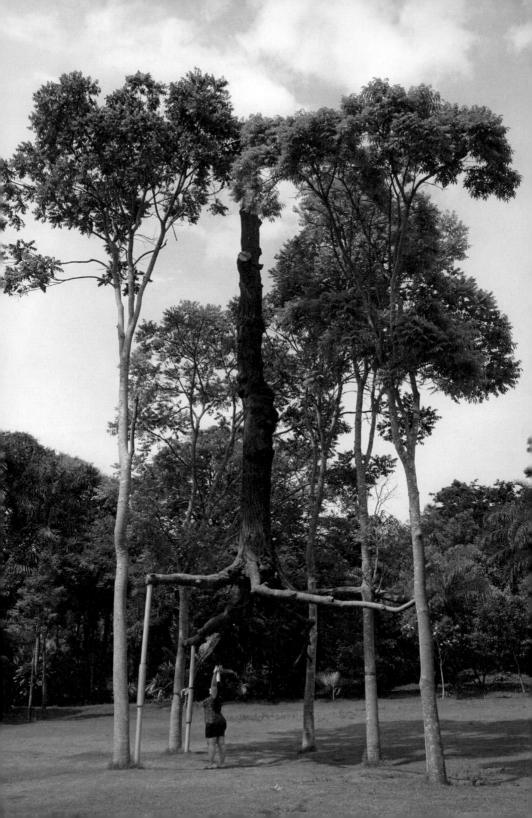

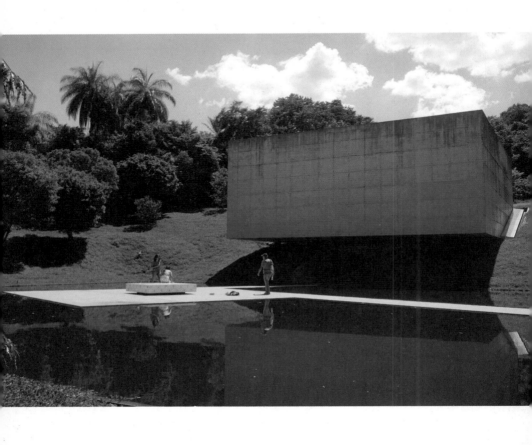

Adriana Varejão의 갤러리. (왼쪽)
Adriana Varejão, *Celacanto provoca maremoto*, 2004-08. (오른쪽)

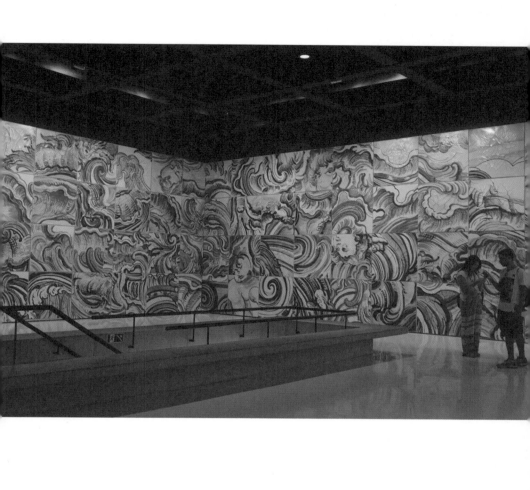

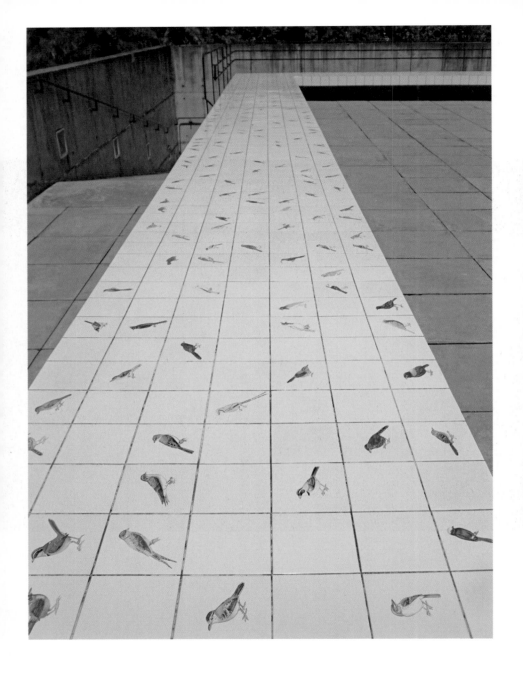

건축가 로드리고 로페스 Rodrigo Cerviño Lopez가 설계한 아드리아누 바레장 Adriano Varejão
갤러리다. 브라질 작가는 다양한 문화, 영토, 역사, 식민지 경험, 건축에 얽힌 폭넓은 연구를
활용한다. 갤러리 옥상에는 아마존 토착민들에게 중요한 의미를 갖는 새들을 타일 위에 그려놓은
작품이 있다. 작가는 새들이 좋아하는 열매를 맺는 나무를 갤러리 주변에 심어놓고 이곳으로
새들이 모여들게 했다. 이뇨칭이 생각하는 자연과 예술의 관계를 엿볼 수 있는 지점이다.

이뇨칭 곳곳에서 우고 프랑싸 Hugo Franca가 디자인한 멋진 나무 벤치를 볼 수 있다.
걷다가 지친 방문객에게 반가운 휴식처가 되어주는 벤치 디자인은 나무 생김새
만큼이나 모두 다르고, 그 감촉도 특별하다. 벤치는 산책로를 감각적으로 연결하는
기능과 동시에 이뇨칭 브랜드의 아이덴티티를 느끼게 해준다.

7개의 테마 정원과 산책로는 5천여 개의
다양한 식물과 희귀종을 가까이서 관찰할 수
있도록 디자인되었다. 브라질에서만 볼 수 있는
희귀 동물도 자주 목격된다. 주황노랑빛 부리를
자랑하는 브라질의 국조 투카노 Tucano, 비취색을
띠는 아름다운 나비떼, 산책로를 가로지르는
귀여운 테구도마뱀, 잠깐씩만 얼굴을 내미는
원숭이 가족들이 이곳에 살고 있다. 섬세하게
계획되었으나 인위적으로 조성되지 않은 정원과
식물들은 생물다양성 보존을 위한 것이라는
생각으로 자연스레 연결된다.

이뇨칭 투어 프로그램을 절대로 '가이드 투어'라고 말하지 않는 점도 눈여겨볼 대목이다. 관계자들은 '투어 중재자Mediated Tour'라고 부른다. 작품에 대해서 단순히 설명해주는 것이 아니라, 그 이상을 발견하게 하는 것이 이들에게 중요하다. 사전에 어느 곳을 갈지 계획하거나 방향을 제시하지 않고, 방문객들과의 토론 속에서 가능성을 발견하는 것이 우선적이다. 예를 들어, 상대적으로 지식이 풍부한 시니어 계층에게는 브라질 역사로 이야기를 시작하여 토론하는 방식을 적용한다. 사람들로 하여금 어느 곳이 흥미로울까 하는 기대감을 갖도록 만들고 그 이후에 투어 방향이 정해진다. 이런 방식은 사람들이 주체적이고 적극적으로 여정에 참여하는 것을 가능케 한다. 주제 선정, 토론, 활동 등을 사람들이 선택하게 하고 그에 반응하는 운영 방식은 다른 모든 프로그램들도 마찬가지이다.

이 지역의 17~18세 학생들은 고등학교 졸업 후 더 이상 배움에 대해 생각하지 않고 대부분 저임금 노동의 삶을 이어간다. 이뇨칭은 이 지역의 젊은이들을 위한 첫 번째 직장이 되기를 자처하면서 청년 고용에도 힘쓰고 있다. 특히, 직장을 구하는 데 어려움이 있는 흑인 학생들에게 기꺼이 사회 생활의 첫 발판이 되어준다. 다음 단계로 나아가기 위해서 전문가가 되는 법을 배우거나 대학 진학도 장려 받는다.

'Lab(Laboratorido)'은 이뇨칭의 대표적인 교육 프로그램이다.
1주일에 두 번씩 브루마지뉴 지역 공립학교의 10대들을 뮤지엄에
초대하여 장기간에 걸친 자기주도적 리서치 프로젝트를 돕는다.
학생들이 알고 싶은 것을 선택하고 연구하는 방법을 알려주는데,
예를 들어 성 소수자 학생이 젠더 문제에 관심이 있다면 그
학생이 혼자가 아니고 괴물이 아님을 시몬 드 보부아르Simon
de Beauvoir나 쥬디스 버틀러Judith Butler를 통해 힘을 실어주는
방식이다. 자신이 누구인지 이해하고 싶은 학생에게는 관련된
사람의 연락처, 연구자, 연구물 등을 제공하면서 무엇을 원하는지
발견할 수 있게 돕는다. 여기에는 정체성 탐구, 문화유산의 이해,
커뮤니티 활동은 물론 자신만의 답을 찾기 위해 예술가의 전략을
빌리는 등 모든 것이 시도된다. 읽고 쓰는 것만이 아니라 무언가
제작하고 만드는 활동과 사진이나 영상 등 다양한 종류의 매체
표현을 경험할 수 있다.

또한, 영국의 테이트 모던Tate Modern을 시작으로 세계적인
뮤지엄 파트너들과 협력하여 매년 전 세계 관련 기관과 학생
방문 프로그램을 운영한다. 교사의 경우에는 교육을 위해서 각자
독립된 방식으로 어떻게 이뇨칭을 활용할 것인가 탐구하도록
장려된다. 예술 관련 교사들만이 아니라 수학, 과학, 역사, 환경,
요리 등 다양한 과목의 교사들에게 문이 열려 있다는 것이
특징이다.

이뇨칭은 혹시 소외될지도 모르는 뮤지엄의 단순 노동자들까지 고려한다. 정원사, 보안 관리 요원, 단순 업무 노동자들은 대부분 노령자이고 읽는 데 어려움이 있으며 단지 일에만 전념하는 사람들이다. 교육팀에서는 '엥콘트루 마르카두 Encontro Marcado'(영어로는 settled date)를 마련하여 일주일에 1~2번 이들을 이뇨칭 활동과 교류에 끌어들이고 소속감을 느낄 수 있게 노력한다. 예를 들어, 컨템포러리 아트를 토론하면서 그들의 업무에 적용시킬 수 있도록 도움을 주는데, 정원사는 어느 곳의 바위를 왜 잘 닦아야 하는지, 왜 특정 장소를 조심해서 다루어야 하는지 등 맥락을 이해하고 업무에 적용하는 것이다.

이뇨칭의 운영 서비스를 제공하고 방문객들의 편의를 돕는 젊고 활기찬 스태프들.

이뇨칭 입구에서 사무국장 안토니우 그라씨Antonio Grassi를
만났다. 그는 내게 세상에서 가장 멋진 뮤지엄 티켓팅 담당 직원을
소개시켜준다고 했다. 지적 장애를 가진 스태프가 관람객을
맞이하고 매표소를 통과하는 데 도움을 주고 있었는데, 무척이나
인상적이었다. 안토니우 그라씨가 그 직원을 바라보며 흐뭇하게
미소 짓는 장면과 어느 한국 기업에서 운영하는 뮤지엄 관계자가
'장애인'이라는 단어만 듣고도 정색하면서 자신들은 특정 계층의
관람객만을 고려한다고 말한 장면이 불현듯 교차되었다. 최근
한국에서는 특수학교 설립 문제가 큰 이슈가 되고 있다. 주민들의
반발로 학교 구성원들이 마음의 상처를 받으며 지난한 과정을
거쳐야 하는 일을 떠올리면 쓸쓸하지 않을 수 없다.

커다란 다양성 공동체를 꿈꾸는 이뇨칭은 지역의 생태계를
바꾸고 있다. 모든 것은 커뮤니티로부터 나오고 다시 커뮤니티로
돌아간다. 예전에는 주민들이 주로 금광업에 종사했지만 이제는
예술가, 건축가, 선생님 등 그 구성원이 다양해지고 타 지역민도
이곳으로 이주하기 시작했다. 물론 이곳에도 고민과 비판적인
시각은 존재한다. 이뇨칭 운영자금의 대부분은 여전히 설립자인
파즈가 담당한다. 많은 기업들이 후원과 투자를 자처하고
교육문화 프로그램은 브라질 문화부의 예산 승인과 지원을
받지만, 금광업이 쇠퇴하면서 운영 자금에도 어려움이 생겼다.

그럼에도 불구하고 이뇨칭은 '집 프로젝트Housing Project'
개념의 커뮤니티 확장과 발전을 꿈꾼다. 이뇨칭은 지난 10년간
다각도에서 사람의 마음을 움직여왔다. 브라질 상류층은 그토록
가난한 동네에 어떻게 자신들이 방문할 수 있겠느냐고 말하곤

했다. 그러나 이제 그들은 오직 점심을 먹거나 다양한 이뇨칭
문화행사를 즐기기 위해 헬기를 타고 온다.

파즈는 소위 말하는 대학 졸업장이 없다. 예술을 정식으로
배우지 않았으나 예술과 생물학, 식물에 대한 열정으로 독학했다.
한국에서는 예술을 전공하지 않은 사람이 컬렉터로서 뮤지엄을
운영하고 미술계에서 부각되면 종종 비꼬는 말들이 오간다.
여전히 학벌이 지나치게 중요한 한국 사회에서 대학 졸업장이
없다면, 수많은 편견에 맞서 싸워나가야 한다. 그러나 자본이나
학위보다 훨씬 중요한 것은 어떤 가치가 진실로 중요하게
다루어져야 하는지 아는 것이다. 자본이 충분해도 제대로
운영하지 못하는 사례를 적지 않게 보아왔다. 무엇보다 중요한
것은 지속적으로 수행될 수 있는 원동력, 즉 마음의 궁극적
지향점을 발견하는 일과 꾸준한 실천이다. 그렇다면 위기가
오더라도 쉽게 무너지지 않는다.

세계 최대라는 측면에서도 다른 곳을 상상할 수 없을 정도로
놀랍다. 그러나 그보다 더욱 고개가 끄덕여지는 것은 크고 작은
모든 곳에 스며든 섬세함과 커뮤니티에 꾸준히 닿고자 하는
노력이다. 자연 속 예술 낙원은 그렇게 빛난다.

🌐 www.inhotim.org.br/en

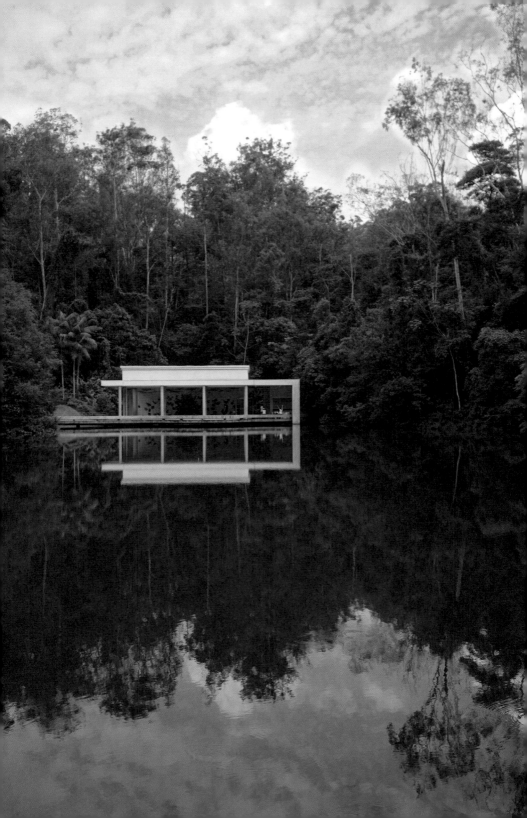

소떼가
돌아다니는
고성 옆 미술관

스웨덴 바노스

스웨덴
Sweden

● **스톡홀름**
Stockholm

바노스
Wanås Konst

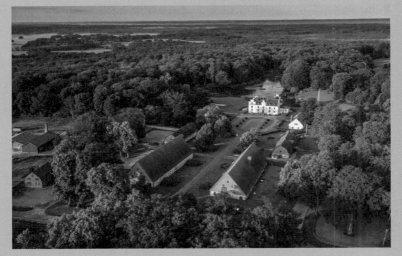

바노스의 아름다운 전경. 사진 ⓒPer Pixel, Wanås Konst

Wanås Konst

Sweden

한낮의 경쾌한 공기가 물러간 자리에 어느 새
푸른 어둠이 깔린다. 드뷔시의 〈달빛〉이 흘러가는 듯한
여름 밤, 작은 호수 옆의 고성古城은 푸른 어둠 속에서
흰 여우의 털처럼 빛난다. 고요함 속에 오로지 달빛에 의존한
사람의 산책은 한 걸음 한 걸음이 아찔하고 동시에 아쉽다.
자연의 소리만 남은 신비로운 밤의 세계에서
낮에 본 숲 속의 작품들을 상상하는 일은,
인생에서 자주 일어나지 않음을 알기 때문일 것이다.
바노스Wanås Konst는 예술, 자연, 역사가 함께 만나는 곳이다.
컨템포러리 아트 작품이 있는 숲 속의 조각 공원과 농장의
헛간 및 곡식 창고를 개조한 갤러리, 중세 시대의 성과
유기농 농장을 보유한 이곳은 연간 7만 5천 명이 방문한다.
사실, 나만 알고 싶다. 그래서 몰래 마실 갈 수 있다면
얼마나 좋을까 하는 이상한 마음은 쉽게 설명할 수 없다.
어느 계절이든 이곳을 방문하는 사람의 마음 속에는
아늑하고 아름다운 풍경이 살아 있을 것이다.
내 삶의 평온하고 충만한 순간의 되감기 버튼이 있다면,
이때의 버튼을 누르고 싶다.

유럽이나 미국의 예술계 종사자들과는 바노스 재단_{Wanås}

Foundation – Wanås Konst: Center for Art and Learning(Wanås는 Va-noos라고
발음한다. 이하, 바노스)에 대해서 이야기를 나누어 본 적이
있지만, 이곳을 안다는 한국인은 아직까지 만나보지 못했다.
내가 바노스를 알게 된 계기도 파리 체류 당시 마레 지구에 있는
스웨덴 문화원에서였다. 문화원 뒤뜰의 나무 위에 얹혀 있던
커다란 빨간색 공 작품(Anne Thulin의 'Double Dribble')을 보고
호기심이 일어 바노스 재단 도록을 들춰보았다. 그러던 중 어느
나뭇가지에 청바지를 입혀놓은 피터 코핀_{Peter Coffin} 작품('Tree
Pants')의 재기 발랄함에 이곳의 특별함을 예감했다.

먼 곳으로의 여정은, 그러니까 자연 속 예술을 만나는 경험은
그리 호락호락하지 않다. 대부분 도심에서 떨어진 한적한 지역에
위치하기에 긴 시간과 몇 배의 움직임, 복잡한 여정을 모두 겪고
나서야 비로소 가능해진다. 그래서인지 그 끝에 마주하는 자연과
예술이 더욱 커다란 감동으로 다가오는지도 모른다. 바노스 역시
그렇다.

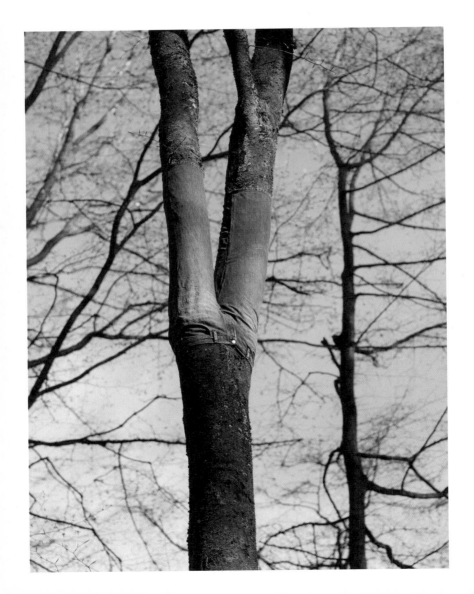

스웨덴 남부 스코네Skåne 지역의 외스티라예잉에Östra
Göinge에 위치한 바노스는 덴마크 코펜하겐과 가까운 스웨덴
말뫼Malmö에서 1시간 30분 정도 걸린다. 바노스와 가장 가까운
도시 크리스티안스타드Kristianstad에서 크니슬링에Knislinge 마을까지
지역버스를 타고 이동하고, 크니슬틴에에서 바노스까지는 차로
이동하거나 자전거를 타는 방법이 있다.

스웨덴 남부 지역은 드넓은 들판과 농장 등 시야가 탁 트이는
평평한 지대가 많다. 바노스는 스웨덴 남부의 아름다운 자연을
배경 삼아 날씨와 계절의 조건, 어느 각도에서 보느냐에 따라
매번 느낌이 다르다. 바노스 특유의 여유롭고 평화로운 분위기는
사람으로 하여금 어딘가를 향해 끝없이 걷고 싶게 만든다.
사람들은 꼭 예술을 감상하기 위해서가 아니더라도 이곳의 봄,
여름, 가을, 겨울 풍경을 흠뻑 즐기러 삼삼오오 소풍을 오곤
한다. 바노스의 공간을 경험한다는 것은 따뜻한 추억을 한 가득
담아가는 주머니가 생기는 기분이다.

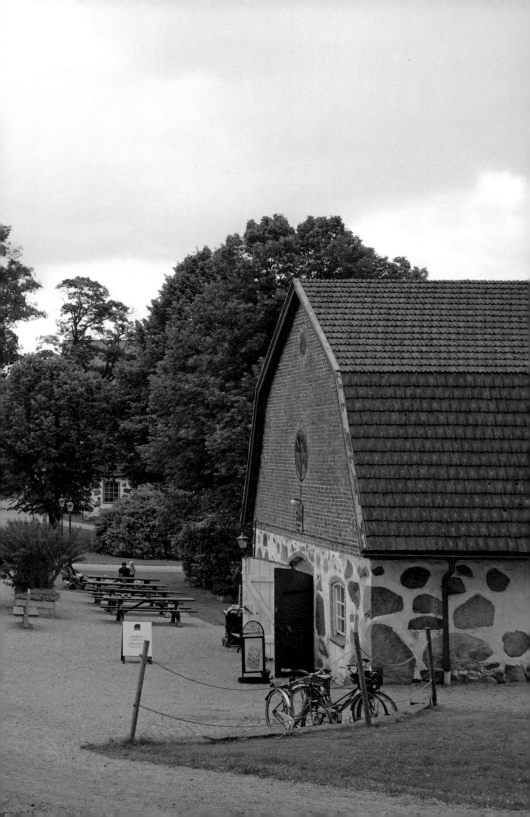

입구에 도착해 경내로 들어서니 걸을 때마다 자그락거리는
자갈 소리가 유난히 크다. 그리고 조화로운 통일감을 주는 낮은
건물들이 곧 눈에 띈다. 오래 전의 헛간, 마구간, 곡식 창고로
쓰이던 곳은 이제 갤러리와 식당이 되었다. 기존 건물을 거의
그대로 활용한 공간에서는 오래된 것만이 지니는 정감 어린
분위기가 흐른다. 그와 동시에 세련되고 간결하게 디자인된 공간이
인상적이다. 만약 이곳에 스스로를 뽐내는 새로운 건축물이
들어온다면 주변 경관의 리듬을 해치게 될 것이다. 여기에는 굳이
'도시 재생'이라는 단어가 필요치 않아 보인다. 옛 공간이 버려지지
않고 새로운 공간으로 변신한 것은 이들의 삶 속에 스며든 철학,
오래된 것을 소중하게 여기는 삶의 방식이 작동했기 때문이지,
요란한 구호로 추진되는 정부 정책이나 지자체 주도의 천편일률적인
전시행정 사업 때문은 아닐 것이다. 삶에 밀착되어 괴리되지 않은
바노스의 아늑한 분위기는 사람의 마음을 움직인다.

이곳들을 지나면 바로 바노스 성이 보인다. 이 성의 역사는
15세기로 거슬러 올라간다. 스웨덴-덴마크 전쟁에서 지리적으로
중요한 위치에 놓였던 바노스는 국경 지역의 요새 역할을 담당했다.
불에 타 자취를 잃은 후, 재건과 확장의 과정을 거쳐서 1800년대
초반에 바흐트마이스터Wachtmeister 일가가 소유하게 되었다. 들리는
이야기로는 적을 매달아 놓았던 오백 년 된 오크 나무도 여전히
숲에 있다고 한다. 아쉽게도 성은 사유지로 입장할 수 없다.

건물 앞 상단부의 시계 작품은 에스터 샬레브 게르츠 Esther
Shalev-Gerz의 'Les Inséparables(2000-2008)'이다. (위)

56

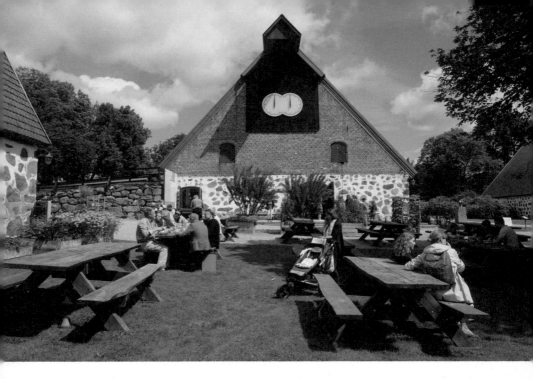

바노스는 2017년 새로운 레스토랑과 호텔 Wanås Restaurant Hotel을 열었다. 두 개의 18세기 농장 건물은 레스토랑과 11개의 작은 방을 갖춘 호텔로 변신하였다. 이제 방문객은 한층 여유를 갖고 바노스를 방문하는 것이 가능하다. 내가 방문한 시기에는 한창 호텔과 레스토랑 오픈을 준비중이었다. 당시 바노스 관계자들의 도움으로 옛 성의 일부 건물을 개조한 게스트 하우스에서 머무는 행운을 누렸다. 그래서 낮과 밤의 바노스를 모두 감상할 수 있었다. www.wanarsh.se

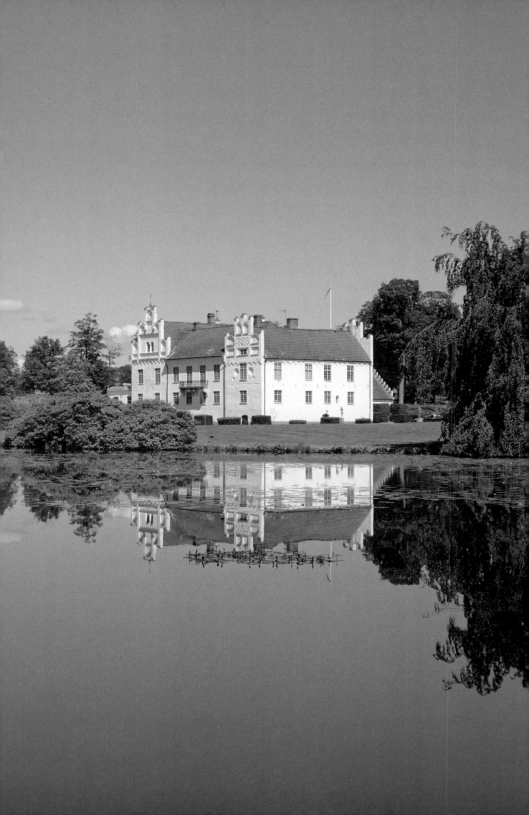

바노스 성의 뒤쪽으로 본격적인 숲 속의 예술이 펼쳐진다. 산책하기 좋은 코스로 되어 있는 사랑스러운 숲은 그 자체로 무척 아름답다. 나는 여름의 한가운데서 바노스의 가을, 겨울, 그리고 돌아올 봄을 머릿속에 그려보았다. 이 근처에 사는 지역 주민들이 부러워지는 순간이다.

숲 속에 컨템포러리 아트를 선보이는 바노스의 시작은 1987년으로 거슬러 올라간다. 전직 변호사이자 바노스의 설립이사인 마리카 바흐트마이스터Marika Wachtmeister는 25명의 예술가와 함께 바노스에서 첫 번째 전시회를 선보였다. 그녀는 바노스 대저택의 7세대 후계자 칼구스타프 바흐트마이스터Carl-Gustaf Wachtmeister와 결혼 후 이곳으로 이주하게 되면서 숨겨진 바노스의 잠재력을 보았다. 뉴욕에서 성장하며 예술적 감수성을 터득한 그녀는 이곳에 생동감 넘치는 또 하나의 센트럴 파크를 만들고 싶어했다. 컨템포러리 아트에 큰 흥미를 갖고 있던 부부는 시골 지역에 새로운 문화를 불어넣기 위해 바노스를 예술가들의 만남의 장소로 가꾸어나가기 시작했다. 그녀는 1995년에 바노스 재단을 설립하고 2010년까지 디렉터를 역임하다가, 보다 전문적인 운영과 예술적 확장을 위해 2011년부터는 현재의 공동 디렉터인 엘리자베스 밀크비스트Elisabeth Millqvist와 마티아스 지엘Mattias Giell에게 리더십을 넘겨주었다. 바노스는 독립 비영리 기관으로 재단 운영 기금은 입장료 등의 자체 수익금과 연방 정부, 주 정부의 지원, 사립 재단과 스폰서 등에 의해 마련된다. ELAN(European Land Art Network)의 회원으로 영국의 요크셔 공원, 남아프리카 NIROX 등과도 협력한다.

현재 바노스 숲에서 볼 수 있는 70여 개의 영구적인 작품들은 매년 새로운 전시를 거쳐 누적된 결과물로, 지금까지 250명의 예술가가 참여하였다. 초기에는 미국이나 스칸디나비아 작가들의 3차원 조각 작업을 주로 선보이다가, 2011년부터는 아프리카, 인도 등을 포함한 다양한 국가의 작가를 초청하면서 바노스의 장소특정적 예술 작품 개념을 한층 확장시켰다. 조각과 설치뿐 아니라 사운드, 퍼포먼스 등 다양한 시도가 더해지면서 폭넓은 스펙트럼을 갖게 된 것이다.

바노스의 장소특정적 작업은 2~3년의 시간을 두고 장기간에 걸쳐서 이루어진다. 우선 예술가가 이곳을 방문하여 많은 시간을 보내고 탐구하며 장소와 지속적인 관계를 형성한다. 1년에 걸쳐서 작품을 논의하고, 다음 해 5월이 되기 전에 작업 설치를 마친 후 새 전시를 오픈하는 방식이다. 바노스는 큐레이팅 과정에서 예술가에게 절대적인 자유를 주고 어떤 프로젝트든지 가능하게 한다. 작가의 어떤 시도에도 절대로 '아니오'라거나 불가능하다고 말하지 않는다니, 예술가에게는 모든 시도가 가능해지는 공간이며 아이디어가 테스트되는 실험실이다. 그래서인지 바노스의 실내외 공간에서 선보이는 컨템포러리 아트는 기존의 사회 관념에 도전하는 신선하고 혁신적인 작품들로 가득하다. 그런데도 결코 어렵지 않게 느껴진다. 젠체하지 않는 바노스의 예술은 일상적이고 모두에게 접근 가능하며 가르치려 들지 않아서 좋다. 그렇기에 다양한 범주의 관람객을 끌어들이고 소통이 가능해지는 것이리라. 또한, 이론과 설명을 담는 두꺼운 전시 도록에서 탈피하여 누구나 접근하기 쉽게 구성한 일간지

형식의 가벼운 매거진(20SEK, 약 2,800원)을 발행하는
점도 눈길을 끈다.

　　장소의 맥락과 맞물려 상상력을 동원하게 하는
바노스 컬렉션은 야외 공간에 놓여 숲에 커다란
생동감을 불어 넣는다. 서정적이면서도 알 수 없는
미로 같은 숲 속에서 전혀 예상치 못한 작품과의
만남은 의외의 즐거움을 안겨준다. 그 중에서도
내가 선명하게 기억하고 있는 사운드 작품(Marianne
Lindberg De Geer의 'I am Thinking About Myself(2003)')을 언급하지
않을 수 없다. 바노스 숲을 걷고 있는데 '마마Mama!'
'마마MaMa?' '파파Papa!'라고 부르는 어린아이의
목소리가 들려왔다. 흠칫 놀라 뒤를 돌아보았는데,
아무도 보이지 않았다. 순간 오싹해졌다. 잠시 후
나무 위에 달린 작은 스피커에서 들려오는 사운드
작품이라는 것을 알고 가슴을 쓸어내렸지만 꽤나
놀라운 순간이었다. 숲이 갑자기 다른 풍경으로
전환되는 감각적인 경험이다.

Ann-Sofi Sidén,
Fideicommisuum, 2000.

작가의 초상화 조각으로 호수 덤불 옆에서 오줌을 싸고 있는
여성의 모습이다. 전통적으로 장자에게 재산을 상속한다는 뜻의
〈신탁유증〉이라는 제목에서도 짐작되듯, 페미니즘적이고 정치적인
의미가 담겨 있다. 이 조각은 장소적 맥락에서 스스로 어떤 영역을
만드는 동시에 기존의 가부장적인 조각 관습을 지적한다. 그러고
보니, 여성의 모습을 한 조각 동상에는 무엇이 있는지 떠올려
보았으나 결국 생각나지 않았다. 바노스에는 여성 작가들의 작품들이
지배적인 편이다. 내가 이곳에 머무는 동안 어린이 단체 방문객이
종종 방문하는 것을 보았다. 이 조각에 대한 어린이의 호기심과
반응은 가히 폭발적이었다. 그들은 엉덩이를 보여주는 조각을
이리저리 만져보고 웃느라 정신이 없었다. 예술활동 교사는 어린이
성교육에도 좋을 것 같다고 내게 말한 바 있다. 많은 방문객들이
심각하지 않은 이 작품을 좋아한다고 하는데, 나도 그렇다.

히잡을 뒤집어 쓰고 기도하는 숨죽인 뒷모습은 고요하면서 강렬하다.
유럽에서는 난민 이슈가 한창이며, 이 지역에도 무슬림들이 거주한다.
한국 역시 이주민과 다문화 가정을 둘러싼 다양한 이슈가 종종
언급된다. 미래의 한국에 사는 구성원의 모습은 과연 어떻게 달라지게
될까? 한편으로는, 최근 이란에서 히잡 착용을 반대하는 여성들의
1인 시위가 이어졌다. 몸과 얼굴을 가리는 히잡은 문화인가 억압인가?

Igshaan Adams, *I Am You*, 2015.
사진 ⓒMattias Givell, Wanås Konst.

실내 전시 중 가장 규모가 큰 작업이다. 바노스는 18세기에
만들어진 곡식 창고 건물 전체를 작가에게 내주었다. 오늘날에는
기술 발전으로 동일한 작업 과정을 거쳐 제품을 만들지만, 옛날
농장에서의 생산 방식은 달랐음을 상기시키는 작품이다. 건물
1층에는 밀가루 종이 포대와 낡은 포대 도르레가 위 아래로
작동하는 등 곡식 창고 1층부터 5층까지 층별로 다른 재료들이
작가의 예술적 해석을 거쳐 전시되어 있다. 또한, 작가가 이 일대의
흥미로운 각종 소리를 수집한 사운드-일상 대화, 소 젖을 짜는 소리,
허밍, 노래, 스웨덴식 쎄쎄쎄 등-를 듣게 된다.

Ann Hamilton, *lignum*, 2002.
사진 ⓒAnders Norrsell, Wanås Konst.

Jenny Holzer, *Wanås Wall*, 2002.
사진 ⓒMattias Givell, Wanås Konst.

제니 홀저는 1989년에 미국을 대표하는 최초의 여성 작가로 베니스
비엔날레에 초청되었다. 작가는 문맥 속에 텍스트를 비틀어 놓아
포착하기 어려운 숨겨진 의미의 문장이나 때로는 견디기 힘든 문장을
던져서 생각하게끔 만든다. 바노스를 산책하다 보면 이렇게 돌이나
돌벽에 새겨진 문구를 보게 된다. 예술가의 의미심장한 단어나
문장을 발견할 때마다 잠시 걸음을 멈추고 생각하게 된다.

Hanne Tierney,
Love in the Afternoon, 1996.

나무에 그네도 만들고 집도 지어서 나도 저렇게 놀아보고 싶다.
내 수많은 꿈 중 하나는 적당한 나무에 나무집 Tree House을 짓고
그곳에서 지내는 일이다. 그래서 목수가 되고 싶기도 한데,
아직까지는 적당한 나무도 나무를 다루는 재능도 발견하지 못했다.

Melissa Martin, *Dining Room*, 2006.
사진 ⓒMattias Givell, Wanås Konst.

숲 속 한가운데 벽, 천정, 창문이 없는 식당은 손님이 오기를
기다리고 있다. 음식과 전통에 관심이 많은 작가는 숲 속 식당에서
미국의 추수감사절 식사와 스웨덴의 크리스마스 식사를 차리는
퍼포먼스를 진행했다.

Robert Wilson, *A House for Edwin Denby*, 2000.
사진 ⓒPer Pixel, Wanås Konst.

저 멀리 너도밤나무 숲 속 사이로 집이 보인다. 따뜻한 빛을 품고 있는 집에서 웅얼거리는 목소리가 흘러나온다. 그래서 나도 모르게 이끌리듯 집 가까이 다가간다. 그리고 창문 너머로 무엇이 있는지 조심스레 들여다보게 된다.

북유럽 국가들은 '교육'보다는 '학습'이라는
용어를 선호한다. 두 단어는 언뜻 별다른 차이가
없어 보이지만 분명 다르다. '교육'이 교수자와
학습자가 뚜렷이 구분되고 교사의 교수
활동을 통해서 얻는 지식의 총체라는 전통적
개념이라면, '학습'은 학습자의 선택에 의한
지식, 가치, 기술 습득의 주체적 경험에 중점을
둔다. 바노스는 '예술과 학습을 위한 센터'라는
부제를 달고 있다. 6살부터 성인까지 모든
수준의 프로그램을 제공하며 매년 9천 명의
어린이와 청소년들이 바노스의 가이드 투어,
워크숍, 아티스트 토크 등에 참여한다. 바노스는
지역 학교와 장기적인 관계를 형성하면서
서로를 방문한다. 어린이들은 이곳에서의 경험을
가정에 알리면서 부모들 사이에서 바노스
인지도가 점점 높아지게 되었다고 한다.

Jacob Dahlgren, *Primary Structure*, 2011.
사진 ⒸMattias Givell, Wanås Konst.

예술 활동 교사가 어린이들에게 "무엇처럼 생겼니?"라고
물으니 "테트리스요!" 라고 답한다. 대개 미술관에서는
'손 대지 마세요' 혹은 '눈으로만 보아주세요' 라는 문구를
보게 된다. 한창 호기심 많은 어린이들이 작품을 만져보지
못하고 발걸음을 돌리는 뒷모습을 볼 때마다 여러 가지
생각이 들곤 했다. 바노스는 거의 모든 작품에 손을 댈 수
있다. 어린이들의 즐거운 에너지에 마음이 따뜻해졌다.

아티스트와 작가의 협업으로 만들어진 책에서 영감을 받아 자기만의 이야기를
창작하는 워크숍에 참여했다. 먼저 예술 활동 교사가 어린이들에게 동화책을
읽어주고 그룹을 나눈 후, 각 그룹이 원하는 세 개의 문구를 고르게 한다.
그 문구를 바탕으로 각 그룹은 이야기를 만들고 칠판에 야광펜으로 그려서
표현한다. 이때 창문의 커튼을 닫고 불을 끄기 때문에 실내는 어두워진다.
아이들은 어둠 속에서 희미한 랜턴 빛에 서로 의지하고 속닥이며 이야기
그림을 완성해나간다. 교사는 어둠 속에서 푸른 전등으로 그림을 비추면서
이야기를 차례로 듣고 함께 나눈다. 어둠 속에서 빛나는 야광 작품이 흥미롭다.
상상력을 불어넣고 집중하는 데 어둠과 빛처럼 좋은 소재가 어디 있을까?

쿠체Coetzee의 작품에 영감을 받아 운영중인 워크숍에 참여했다. 프로그램은 자연에서 가져온 나무 재료의 변화를 자연스럽게 인지하고 예술에 접근하는 방식을 이해하는 과정으로 설계되어 있다. 워크숍 진행자가 마음껏 실수하고 그 실수를 받아들이라는 말에 나도 마음 놓고 실수했다. 잘해야 한다는 강박관념을 갖지 말라고, 재료를 태우더라도 더 좋은 아이디어로 갈 수 있다고 말해주는 선생님을 학창 시절에 만났으면 어땠을까 싶다.

Hannelie Coetzee, *The Old Sow between Trees*, 2015.
사진 ⓒMattias Givell, Wanås Konst.

바노스 숲에서 모은 나무로 만든 돼지 머리 형상의 작품이다. 숲과 야생 동물에 관심이 많은 작가는 인간과
자연과의 관계를 생각하며 인간이 얼마나 진실로 자연과 가까운지 묻고자 했다. 실제로 스웨덴에서는 늑대
문제가 종종 발생하는데, 인간이 이들과 어떻게 공존할 수 있는지 고심중이라고 한다.

바노스 콘스트Wanås Konst가 예술적인 측면을
담당한다면 바노스 재단Foundation은 농장, 사유지,
성을 관리한다. 바노스의 또 다른 독특한 점을
꼽자면 바로 농장Wanås Gods AB이다. 미술관 옆에는
농장이 있고 소떼가 자유로이 활보한다. 그리
흔하지 않은 풍경이다. 바노스에서 자연과의
관계는 농장 비즈니스 측면에서도 필수적이다.
1700년대부터 우유를 생산해온 바노스 농장은
유럽과 스웨덴의 가장 큰 농장 중 하나이다. 유기농
농장에서는 100마리 정도의 소가 매일 우유를
생산하고 고기를 비롯하여 당근, 감자와 같은
채소도 가까운 지역에 납품한다. 바노스 레스토랑
옆에는 바노스 델리 코너가 있어 농장에서 생산한
각종 유기농 제품과 지역의 특산물을 구입하거나
맛볼 수 있다.

　　이러한 바노스의 독특한 요소들은 지속가능한
관광의 면모를 입증한다. 2012년에 바노스는
'지속가능 여행지The Long Run Destination'로 인정받았다.
코스타리카, 브라질, 인도네시아, 케냐, 뉴질랜드,
탄자니아 등 글로벌 네트워킹 가운데 유럽에서는
지금까지 유일하게 바노스만이 인증 받았다.
또한, 바노스의 숲은 지속가능성을 위한 PEFC-
FSC(Programme for the Endorsement of Forest Certification-The
Forest Stewardship Council) 인증을 받고 현재 EU의 공식
야생동물 부지로 지정되어 있다.

Tue Greenfort,
Milk Heat, 2009.

작가는 바노스의 유기농 농법과 유제품 생산을 구성하는 핵심 활동에 대해서 연구했다. 농장은 신선한 우유로부터 나오는 열을 활용한다. 소의 우유는 본래 38도씨인데, 유제품으로 전환시키기 전에 급속 냉각을 하면 4도가 된다고 한다. 여기에서 발생하는 초과열은 바닥과 물을 데우는 데 사용된다. 방문객은 소 외양간 밖에 설치된 물이 채워진 라디에이터에서 지속적 열 발생 모델과 신선한 우유의 따뜻함을 경험하게 된다. 작가는 과학적인 방법을 동원하여 환경에 대한 인간의 영향과 농업, 작물에 관련된 이슈들에 집중한다.

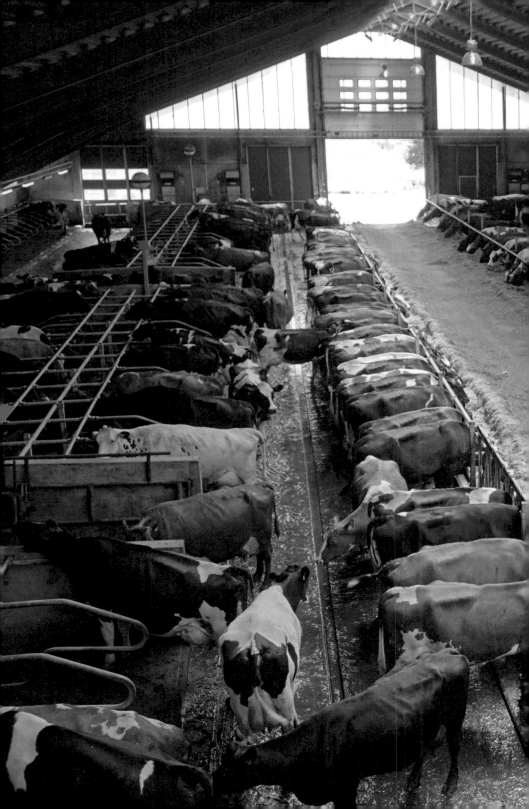

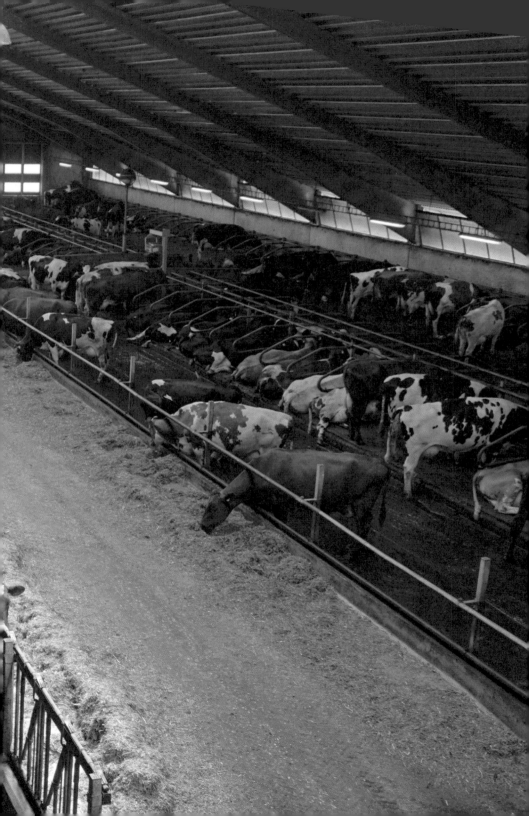

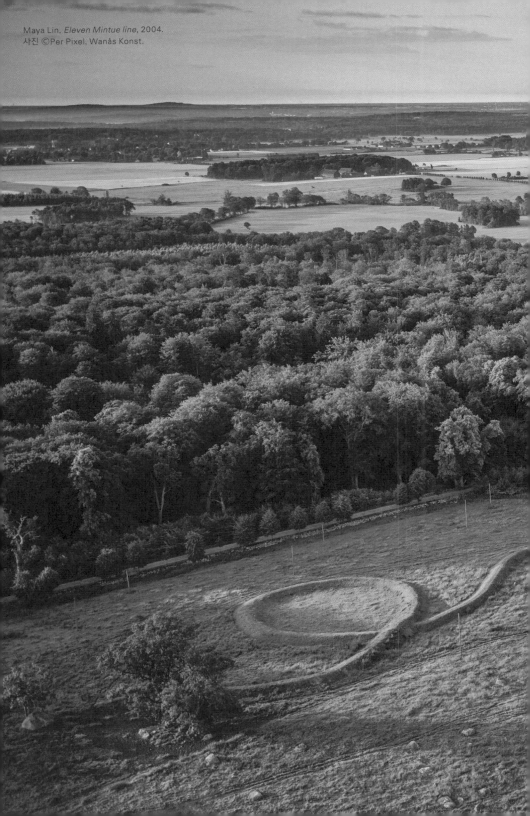

바노스 목장에는 하늘 위에서 그려놓고 간 듯한 드로잉 작업이 있다. 평지에서 작품 전체의 모습을 가늠하기는 힘들다. 이 작품 사이로 소떼가 자유롭게 돌아다닌다. 동물과 호흡하는 작품이라니, 흥미롭고도 평화로운 풍경이다.

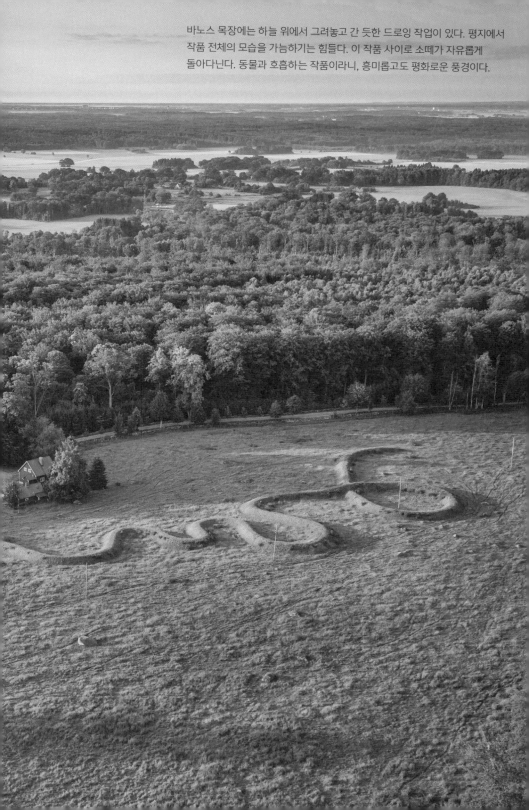

Ono Yoko,
Wish Trees for Wanås, 1996/2011.
사진 ⓒMattias Givell, Wanås Konst.

세계 곳곳에 있다는 오노 요코의 소원 나무는 해당 장소의 맥락에
맞게 설치된다. 나도 종이에 소원을 쓰고 바노스 사과 나무에
걸어보았다. 내 소원은 그대로 잘 있을까? 그 소원은 이루어진 걸까?
아니면 오랜 시간 이루어야 하는 걸까?

숲 속 어느 한편에 철망이 쳐져 있다. 나는 처음에 이것이 작품인지 전혀 인지하지 못했다. 헨리크 하칸손Henrik Håkanssons의 'The Reserve'는 일종의 고립된 자율적인 섬이다. 이 펜스에 의해 2,500제곱미터의 땅과 숲이 보존되고 있는데, 예술가, 방문자, 바노스 관계자 그 어느 누구도 이 안에 들어갈 수 없다. 인간의 개입과 영향을 받지 않는 영역에서는 과연 어떤 일이 일어날까? 시간이 흐르면서 주변의 자연과는 대조적인 모습을 보여줄 철망 안의 미래가 궁금해진다.

그리움의 대상이 생긴다는 것은 좋은 일이다. 마음이 흐려질 때쯤 다시 이 평화롭고 사랑스러운 숲을 찾으려 한다. 모든 면에서 최고의 수준을 보여주는 바노스를 사랑하지 않을 이유가 없다.

🌐 www.wanaskonst.se/en-us

Henrik Håkanssons, *The Reserve*, 2009–2012.
사진 ⓒMattias Givell, Wanås Konst.

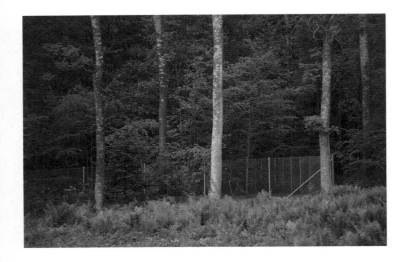

시간이 흐르는
예술을
산 위에 얹기

이탈리아 아르테 셀라

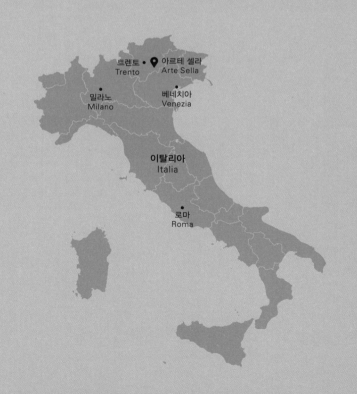

Arte Sella

Italia

목적지에서 가장 가까운 소도시에 발을 들여놓았을 때는
비가 막 그친 후였다. 숨죽인 땅 위로 피어오른 안개와 사방을
휘감은 구름 탓에 나는 주변에 무엇이 있는지 온전히 알 수 없었다.
다음날 아침, 머리맡을 비추는 따뜻한 햇살에 저절로 눈이 떠졌다.
언제 비가 왔냐는 듯한 푸른 하늘 사이로 어제는 보이지 않던 풍경이
얼굴을 쏙 내밀었다. 낮은 구름과 안개가 걷힌 자리에는 …
호기로운 자태의 산이 당당히 자리잡고 있다. 여러 개의 솟대처럼
솟은 바위산은 당장 내 앞으로 쏟아져 내릴 것처럼 웅장했고,
구름을 여전히 머리에 이고 있어 그 끝을 가늠하기 어려웠다.
바위산 옆으로는 울창한 나무들로 빼곡한 삼각산이 작은 도시를
병풍처럼 감싸고 있다. 아름답고 힘찬 산자락의 어딘가에는
내가 가고자 하는 곳이 있다. 산은 새로운 산을 낳았다.
그 산의 이름은 자연이기도 하고 예술이기도 한 현대적인 산,
아르테 셀라 Arte Sella 이다.

더 이상 아무 일도 일어날 것 같지 않은 고요한 작은 도시는
매일 산과 함께 태어나고 저문다. 이탈리아 북부 트렌토Trento에서
35km 떨어져 있는 소도시 보르고 발수가나Borgo Valsugana에 있으면
어느 방향에서나 웅장한 산이 시야에 들어온다. 중심가에서 조금
높은 지대로 올라보니 작은 도시를 둘러싼 산들이 한층 더 가깝게
느껴진다. 산 중턱 곳곳에는 세월의 무게를 견딘 옛 성과 성당들이
보이고 산과 산 사이의 평원은 저 멀리 보이지 않는 곳까지
펼쳐진다. 모든 것은 오랜 세월을 굳건하게 버텨온 산 어딘가에서
시작이 되었다. 30여 년 전에는 누구도 이 산자락에서 피어나는
새로움을 알지 못했다. 시간이 흐르는 산은 어디에도 없던 예술을
조용히 만들어왔다. 이제는 매년 7만여 명의 방문객이 아르테
셀라를 찾는다.

'아르테Arte'는 '예술', '셀라Sella'는 산들 사이에 'U'자 곡선형으로
생긴 '발 디 셀라Val di Sella 계곡의 이름'이다. 아르테 셀라에 가기
위해서는 차를 타고 이동해야 한다. 인적이 드문 한적한 산 길을
돌고 돌아 20분 정도 달리면 아르테 셀라의 말가 코스타Malga Costa
구역 입구에 도착한다. 더 이상 차가 들어갈 수 없는 곳에서부터는
본격적으로 도보 이동을 하게 된다.

말가 코스타까지 이어지는 산책로의 시작점에서 마주하는 자연
풍경은 지친 마음을 가만히 어루만진다. 나는 눈 앞에 펼쳐진 그림
같은 풍경에 넋을 잃고 잠시 멈추었다. 여자 아이의 나폴 거리는
머리칼 같은 꽃이 살랑살랑 고개짓하면 절로 미소가 지어진다.
몽실몽실 떠 있는 흰 조각 구름 아래 드넓은 들판을 가로지를 때면
모든 것을 품어주는 대지에 발을 흠뻑 적시는 기분이다.

보르고 발수가나 시내 중심가에 있는 아르테 셀라 사무실 겸 전시 공간.

나는 평화로운 길목의 한가운데서 새삼 잊고 있던 '소풍'을
떠올렸다. 소풍 가기 전, 잠을 설치게 하던 설렘과 소풍 가서의
왁자지껄한 소리가 떠올랐다. 이제 오랜 시간이 흐른 나의 소풍은
번잡하고 시끄러운 세상을 밀어내고 혼자 있기를 허락하는
어른의 소풍이 되었다. 삶에 여유가 없으면 혼자만의 시간과
공간을 갖는 일에 목이 마른다. 비록 그것이 쉽게 허락되지 않는
인생일지라도 그러한 시공간의 순간은 누구에게나 필요하다.
그럴 때 자연을 찾는 것은 좋은 방법이다. 단언컨대, 집에서 쉬는
것만큼이나 꽤 괜찮은 선택이다. 늘 머물던 곳에서 벗어나 도착한
침묵의 자연은 지친 몸과 마음을 가만히 달래준다. 그 적막한
공간에서 비로소 자신을 지그시 바라보게 된다. 내면에 이르는
길을 찾는 발걸음이 바로 치유의 시작이다.

1986년, 지금의 아트 디렉터 엠마누엘레 몬티벨레르Emanuele
Montibeller를 포함한 몇몇 예술가가 발 디 셀라에서 전시를 하면서
아르테 셀라가 시작되었다. 그리고 아르테 셀라는 유럽의 주류
컨템포러리 아트 흐름 속에서 자연과 예술의 관계를 생각하는
대안으로 자리잡았다. 이탈리아 어느 도시나 유구한 문화의
흔적들로 넘쳐 흐른다는 점을 생각해볼 때 아르테 셀라는 분명
남다른 위치를 점하며 독특한 맥락에 놓여 있다. 기존의 전통적인
이탈리아 문화에서 볼 수 없는 색다른 장면과 현대적 특징은
이탈리아에 새로운 예술지리를 만들어냈고 이는 전혀 다른
차원의 문화적 시도였다.

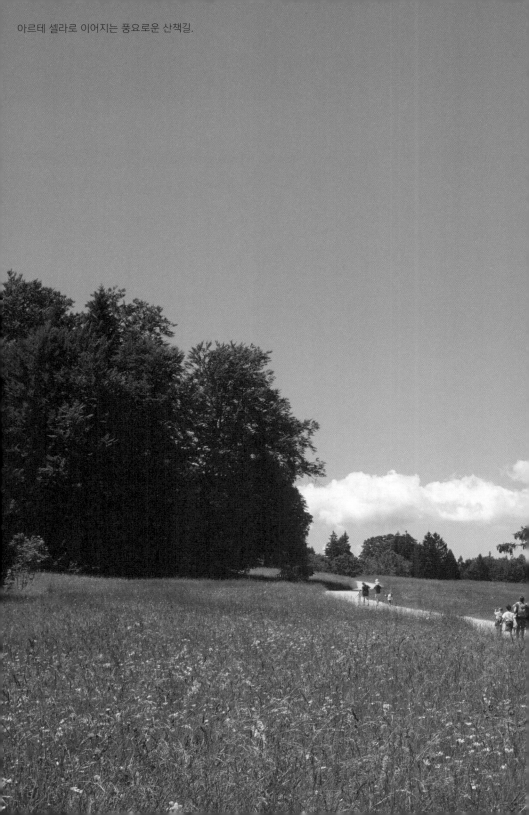

아르테 셀라로 이어지는 풍요로운 산책길.

소풍 나온 아이들이 말가 코스타 입구의 놀이터에서 놀고 있다. 자연물을
온몸으로 느끼며 놀 수 있는 환경이 한국에도 많이 조성되면 좋겠다.

1990년에 아르테 셀라 협회가 만들어지고 1998년부터는 말가 코스타 구역에서 전시가 시작되었다. 200여 작품 중 150여 개는 자연으로 돌아갔으며, 현재는 50여 작품이 남아 있다고 한다. 소를 기르고 유제품을 생산하던 오두막 공간은 예술가를 초청하는 레지던시 공간과 상설 갤러리로 변신했다. 어느 첼로 연주자가 아르테 셀라에서 연주를 하다가 자연의 소리를 발견하고 무대 설치를 제안해 성사된 극장도 있다. 아르테 셀라는 공공장소로서 콘서트, 공연, 문학, 사진전, 이벤트 등 다양한 행사를 진행하며 사람들을 맞이한다.

아르테 셀라에서는 자연이 예술을 부르고
예술이 다시 자연이 된다. 예술가는 자연에서 온
재료를 사용한다. 나뭇잎, 나뭇가지, 줄기, 돌 등
기존의 자연물은 예술가에 의해 새롭게 탄생하며
인공재료는 거의 쓰이지 않는다. 자연의 옷을 입은
예술 작품은 비가 내리면 비를 맞고 눈이 오면 눈을
맞는다. 그리고 시간의 변화를 거쳐 어느 시점에는
해체되고 다시 자연으로 돌아간다. 비영구적인
예술은 삶과 죽음의 시계 속에서 처음에는 완벽한
모양으로 존재하다가 시간이 지나면서 불안정한
상태가 되고 결국 자취를 감추는 운명이다.
자연에서 왔으니 자연으로 돌아간다는 이치를
극명하게 보여주는 곳이 바로 여기다. 아르테
셀라에서는 거대한 자연과 시간의 순환을 온몸으로
감지하게 된다.

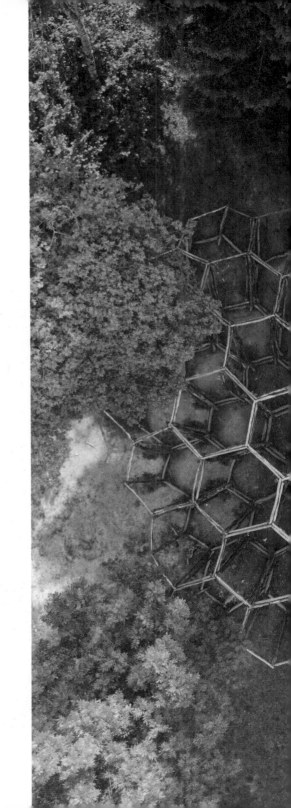

Daniele Salvalai,
*Beehive–Homoage to the Ruche
de Montparnasse*, 2009.
사진 ©Giacomo Bianchi, Arte Sella.

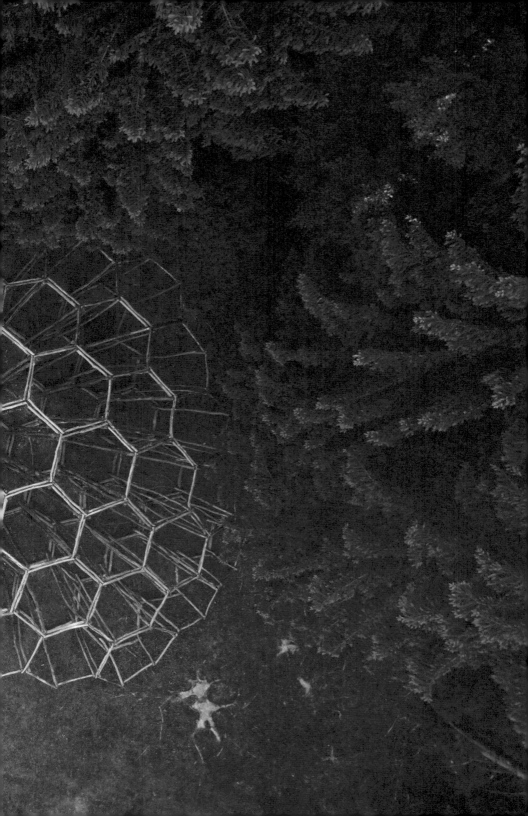

그러고 보니 시간의 흐름을 온전히 만끽했던 날이 언제였던가
싶다. 자연의 리듬 속에 몸과 마음을 맡겨보는 아르테 셀라의
가치는 곧 '시간'이기도 하다. 이곳에서는 이야기를 만들어 가는
것이 아니라 이야기를 기다리는 쪽에 가깝다. 자연에 귀를
기울이고 가만히 자연을 듣는다. 그러니 서두를 필요가 없다.
책의 한 페이지가 사라지면 다음 페이지는 무엇이 될 수 있을까?
고요하고 차분한 자연의 공간이 충만한 치유의 느낌을 안겨주는
이유는 느리고 때로는 빠르기도 한 시간의 변화를 넉넉하게
허락하기 때문일지도 모른다.

그러한 자연의 손길과 예술이 길을 터준 영혼의 결은 사뭇
시적이다. 사색의 공간에서 제시된 길을 따라 작품을 보고 만지며
그 사이로 지나가 보기도 하는 동안, 대상에 보다 감정적인
접근을 하게 된다. 그래서 작품 설명문이 따로 필요 없는 것인지도
모른다. 가득 채우기보다 덜어내는 동양적인 여백의 미가 깃든
공간에서는 어린아이의 마음으로 휘어지기도 하고 때로는
비어 있기도 하며 더 커다란 몸짓으로 채우는 반응과 감정이
자연스럽게 흘러나온다.

아르테 셀라의 아트 디렉터는 매년 이곳에 작가를 초청한다. 장소 자체가 곧 작품이 되기도 하기에 작가는 장소에 대해서 잘 이해한 후, 작품에 꼭 맞는 장소를 찾는 것이 중요하다. 이들은 단지 하나의 작품을 만드는 데 그치는 것이 아니라 장기적으로 이어나갈 수 있는 프로젝트까지 함께 생각한다. 그러므로 누군가의 성과와 업적을 쌓기 위해 졸속으로 처리되는 방식은 이곳에서는 절대로 일어날 수 없다. 자연과 공간을 충분히 탐색하면서 주변을 새롭게 발견하고 1년 간의 대화와 상의를 통해 천천히 진행시킨 결과, 그 밀도와 깊이는 빛을 발하게 된다. 예술가는 꿈의 장소에 머물면서 자연을 느끼고 이해한다. 그리고 자연은 예술가의 협력자가 되면서 예술가와 예술 작품의 일부가 된다. 자연이 두 번째 예술가라고 말할 수 있다면, 예술가는 또 다른 예술가와 일하는 셈이다.

　　얼핏 정적으로 보이는 작품과 공간은 들여다볼수록 굉장히 변화무쌍한 것이었다. 모든 것은 확정적이고 명백하다기보다 늘 열린 가능성에서 시작한다. 여기에는 연대기적으로 나열한 작품도 작품과 작품 사이를 구분하는 설치물도 없다. 변화하는 미래를 예측할 수 없기에 상상은 자유롭고 자유는 상상을 허락한다. 때로는 기존의 예술 작품 옆에 새로운 작품이 놓여 조화와 대조를 통해 새로운 풍경을 만들어내기도 한다.

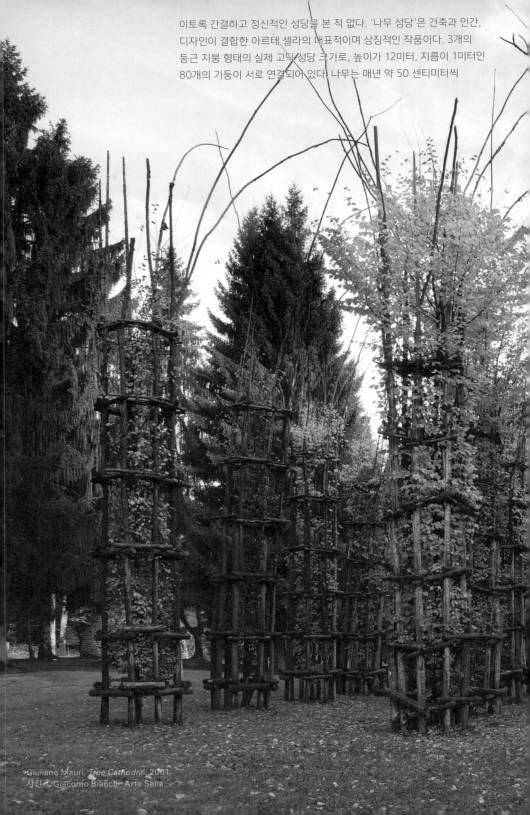

이토록 간결하고 정신적인 성당을 본 적 없다. '나무 성당'은 건축과 인간,
디자인이 결합한 아르테 셀라의 대표적이며 상징적인 작품이다. 3개의
둥근 지붕 형태의 실제 고딕 성당 크기로, 높이가 12미터, 지름이 1미터인
80개의 기둥이 서로 연결되어 있다. 나무는 매년 약 50 센티미터씩

Giuliano Mauri, *Tree Cathedral*, 2001.
사진 ©Giacomo Bianchi, Arte Sella.

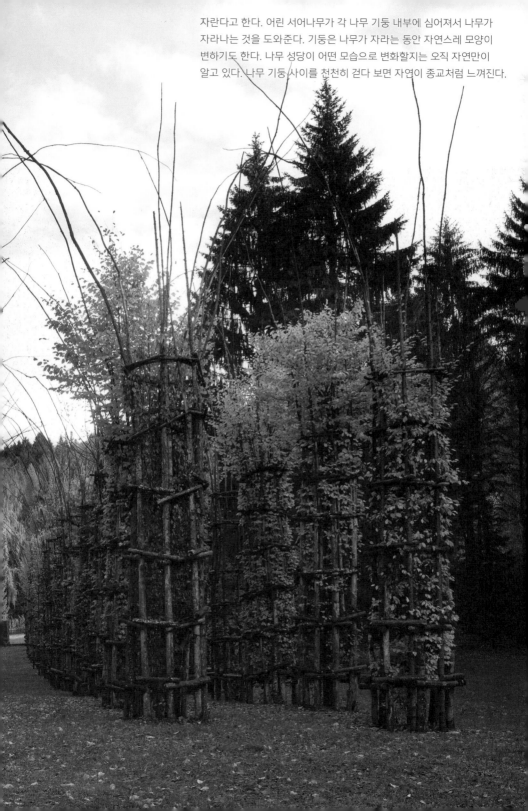

자란다고 한다. 어린 서어나무가 각 나무 기둥 내부에 심어져서 나무가 자라나는 것을 도와준다. 기둥은 나무가 자라는 동안 자연스레 모양이 변하기도 한다. 나무 성당이 어떤 모습으로 변화할지는 오직 자연만이 알고 있다. 나무 기둥 사이를 천천히 걷다 보면 자연이 종교처럼 느껴진다.

Aeneas Wilder, *Untitled #169*, 2013.
사진© Giacomo Bianchi, Arte Sella.

이 공간에 문을 열고 들어서면 또 하나의 작품인 그림자를 만나게 된다.
해가 이동할 때마다, 내부와 바닥에 스며든 그림자가 조금씩 변한다.
보는 각도에 따라 공간의 분위기가 달라지는 작품이다.

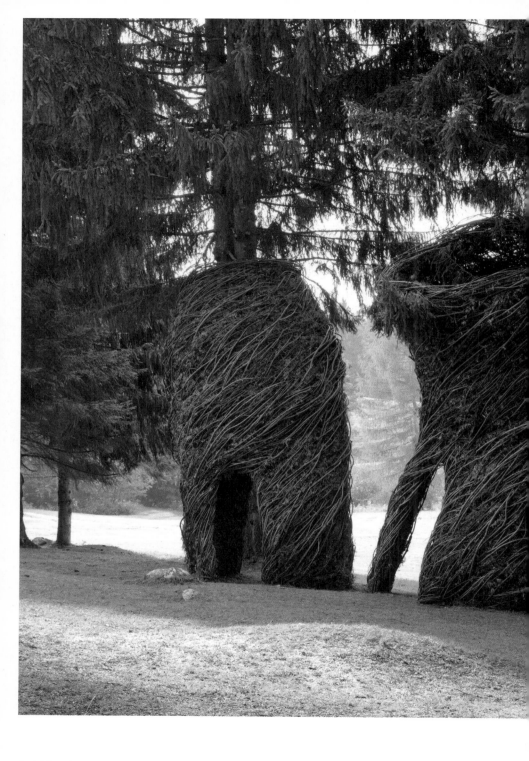

Patrick Dougherty, *You Are Free*, 2011.
사진© Giacomo Bianchi, Arte Sella.

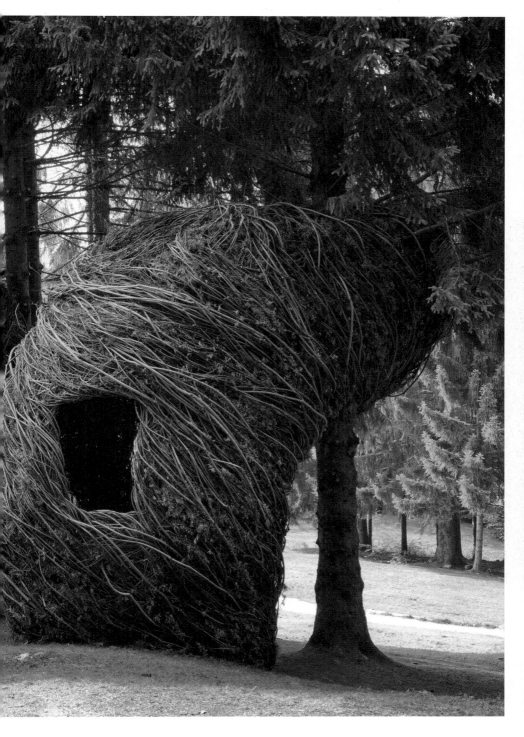

주변 나무들에 의지하면서 균형을 유지하고 있는 작품은 버드나무로 만들어졌다. 작가만의 독특한 기술을 사용했으며 인공물질이 전혀 쓰이지 않았다. 잠시 쉬었다 가는 쉼터 같기도 하고 아이들이 숨바꼭질 하기에도 안성맞춤인 공간이다.

내가 방문했을 때 한국의 이재효 작가가 한창 작품을 설치하고 있었다.
덕분에 작품이 만들어지는 과정을 잠시 관찰할 수 있었다. 서울 도심
곳곳에서 만나던 한국 대표 작가의 작품을 아르테 셀라에서 마주하니
감회가 새롭다. 내가 알던 흔한 자연 재료는 예술가의 손을 거쳐
독특하고 낯선 감흥을 주는 작품으로 변신하였다.

언덕 위의 작품을 바라보니 들판 위에서 빛나는 태양 거울로 세상을
들여다보는 것 같다. 그저 바라보는 것만으로도 여기 있는 마음을
저 너머로 멀리 보내준다.

Gianandrea Gazzola, *Stylus*, 2013.
사진© Giacomo Bianchi, Arte Sella.

작은 연못 위에 자연의 펜이 잔물결을 만들면서 무언가 써내려
간다. 펜의 끝머리를 따라서 나의 시선도 옮겨진다. 바람에 의해
쓰였다가 다시 지워지는 잔잔한 시적 감성이 가득한 작품이다.

생각을 변화시키는 것도 자연이 한다. 예술가들은 이곳에서 자연이 더 창의적임을 느낀다고 한다. 감독과 예술가가 어느 장소에서 작품을 만들지 결정하지만, 실은 자연이 더 큰 결정을 한다. 물, 햇빛, 지형 등 모든 요소를 고려한 결정은 자연이 쥐고 있다. 예술가는 그 모든 결과를 겸허히 받아들이고 남겨진 작품이 변화하는 것을 지켜본다. 예술가는 자연이 작품을 완성해줄 것을 안다. 그러한 점에서 아르테 셀라는 '자연 속 예술'이라는 명명에 가장 잘 부합하는 공간이다

아르테 셀라에는 두 개의 전시 영역이 있는데, 1km를 걷는 말가 코스타 구역과 3km를 걷는 아르테 나투라Arte Natura 산책로이다. 아르테 셀라가 만들어진 초반에는 아르멘테라Armentera 산 한켠의 숲 길을 따라 해를 거듭하며 작품이 전시되었다. 이렇게 만들어진 아르테 나투라의 무대는 산과 숲이고, 조명은 자연의 햇살이 대신한다. 때로는 수북한 이끼에 덮여 잘 보이지 않는 작품도 있다. 앉을 만한 벤치가 따로 마련되어 있지 않지만 오래된 나무의 밑동이 그 역할을 대신해주기도 한다. 방문객은 일반적이지 않은 장소에서 주의 깊은 걷기를 통해 여전히 남아 있는 작품을 감상하게 된다. 이 산책로는 방문객이 산의 지형을 온몸으로 느끼면서 다양한 식생을 구경하게도 해주고, 잠시 쉬어 가면서 저 멀리 보이는 목초지와 농가의 풍경을 바라보게도 만든다.

점점 사라져 이제는 보기 힘들어진 늑대들. 작가는 사람들의
마음 속에 사라진 동물을 다시 심어주고 싶었다고 한다.

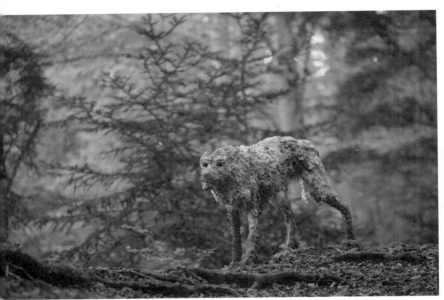

Sally Matthews, *Wolves*, 2002-2013.
사진© Giacomo Bianchi, Arte Sella.

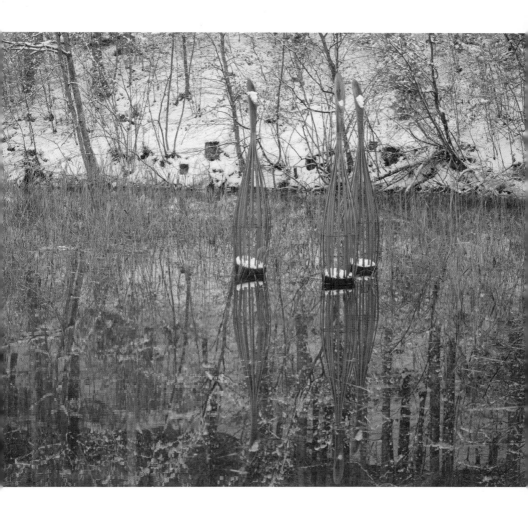

아르테 셀라는 인간과 자연을 분리한 전통적인 서양 시각에
의심을 갖는다. 구분과 분리로 인해 파생된 결과들은 결국
자연을 잃게 하였다. 이를 극복하고자 예술로 인간과 자연을 다시
연결하려는 시도가 아르테 셀라로 표현되었다. 이들은 사람들이
작품을 소유한 것이 아니라 자연이 소유한 것이라고 여긴다. 어떤
대상을 통제하거나 소유권을 주장하지 아니하고 본래의 진정한
주인이 누구인지 알고 있다는 것은 매우 중요하다. 왜냐하면 그
누구도 주인인 자연을 함부로 할 수 없으며, 이곳에서 일어나는
모든 과정과 기반에는 그러한 생각이 지대한 영향을 미쳐
작동하기 때문이다.

　내가 만난 아르테 셀라 대표 지아콤모 비안치Giacomo Bianchi는
아르테 셀라에서 생겨나는 가치는 돈과 무관한 것이라 설명했다.
물론, 예술가에게 아티스트 피Artist Fee는 주어지지만 작품 자체가
거래되거나 판매되는 개념은 이곳에 없다. 돈으로부터 자유롭기에
문화산업이나 전형적인 갤러리 시스템과는 다르다. 이들은
독립적인 사립 협회로서 전 세계의 기관들과 파트너십을 맺거나
협력하는 방식으로 새로운 길을 찾는다.

아르테 셀라에 온 인생을 걸어왔다는 아트 디렉터 몬티벨레르는 아르테 셀라의 궁극적인 목표가 '정신'이라고 이야기했다. 그는 체르노빌 원전 사고로 영원성에 대한 믿음이 깨지고 더 이상 남은 것이 없다고 생각했을 때 지난 세기의 기존 언어와 형식을 부수고 낡은 정신을 버렸다. 그리고 세상을 이해하기 위해서 새롭게 시도하고 그 가능성을 보이려 노력했다. 예술은 아르테 셀라의 일부분일 뿐, 이 공간은 보다 깊고 정신적인 무언가를 향하고 있다. 아르테 셀라는 사람들의 생각도 바꾸어놓았다. 컨템포러리 아트를 이상하게 여기며 관심도 없던 사람들에게 이해 가능한 또 다른 세계가 열리게 되었다. 좋은 자극을 받은 사람들은 나도 무언가 할 수 있다는 생각을 하게 되었고 이곳을 좋아하게 되었다. 장소도 사람도 예술도 결국 모든 것이 바뀌었다. 기다릴 줄 알고 기다려주는 이곳의 환경이 부럽다.

아르테 셀라를 산책하고 나니 자연의 빛으로 몸과 마음의 구석구석을 말갛게 씻은 느낌이다. 다시 산 밑으로 돌아가려 발길을 돌리는 길목에서 그림을 그리러 나온 두 명의 노년 여성을 보게 되었다. 그들은 스케치북과 팔레트를 펼쳐놓고 어느 작가의 작품과 풍경을 그리고 있었다. 그림을 그리는 그녀들의 미소와 여유에서 아르테 셀라에 와야 할 이유를 다시 한 번 확인했다.

www.artesella.it/en

와이헤케 섬의 숨겨진 보물 창고

뉴질랜드 코넬즈 베이

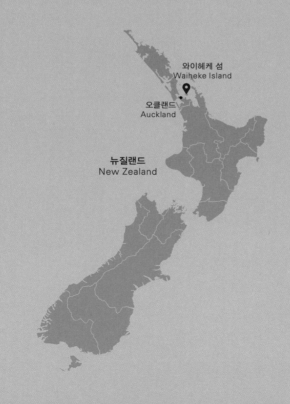

와이헤케 섬
Waiheke Island

오클랜드
Auckland

뉴질랜드
New Zealand

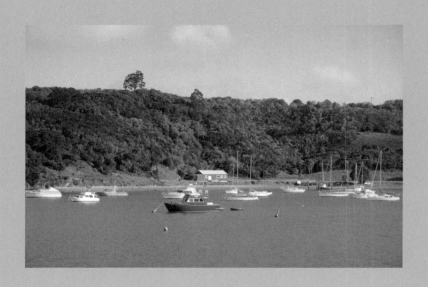

Connells Bay

New Zealand

와이헤케Waiheke 섬에 가기 전날이었다.
오클랜드 근교의 기브스 팜 Gibbs Farm 조각 공원으로
가는 도중 교통사고가 났다. 천만다행으로 다치지 않았지만
처음 겪어보는 일에 충격을 받아 뉴질랜드에서의 남은 일정을
소화할 수 있을지 의문이었다. 그러나 와이헤케 섬을 포기하기에는
무척이나 사랑스러운 날씨였다. 그리고 사전 예약을 통해서만
방문할 수 있는 신비로운 목적지라는 점을 생각했을 때,
지금까지의 우여곡절을 생각해서라도 가야 하지 않을까 싶었다.
비록 덜덜 떨면서 섬의 좁고 비탈진 비포장 도로를 운전하느라
두 손이 땀으로 흠뻑 젖었지만 결과적으로 나의 결정은 옳았다.
이토록 찬란한 예술 섬을 모른 채 돌아갔다면 내게
전혀 다른 섬으로 기억될 것이었다. 와이헤케 섬은 와인 생산지나
해변이 아름다운 곳 혹은 은퇴한 노부부가 여생을 보내는
풍광이 좋은 곳이라고 소개되지만, 한 가지 더 언급되어야 하지
않을까 싶다. 붐비는 섬의 반대편에는 숨막히는 뉴질랜드의
절경 속에 예술이라는 보물이 숨겨져 있기 때문이다.

오클랜드에서 페리를 타고 30분 정도 가면
와이헤케 섬에 도착한다. 뉴질랜드 북섬의
하우라키Hauraki 만에 한가롭게 떠 있는 요트들과
청아한 풍경이 자아내는 맑은 느낌은 한 번쯤
꿈꿔보는 낭만적인 섬 생활을 그려보게 한다.
와이헤케 섬의 관광 구역은 사람들로 꽤 붐비지만,
일정 구간을 지나게 되면 사람이나 건축물이
매우 드물다. 그래서 이 섬에 마치 나만 있는 듯한
착각이 들 정도다. 생경한 미지의 세계에서 온
감각을 집중하며 차츰 섬의 안쪽으로 조심스레
향한다. 인적이 뜸한 섬의 동쪽 끝자락에 위치한
코넬즈 베이Connells Bay에 다다르면 노란 우체통과
'사전 예약' 문구가 적힌 표지판만 보일 뿐, 울타리
너머로 무엇이 있는지는 알 수 없다.

코넬즈 베이는 고우Gow 부부John and Jo
Gow가 운영하는 자연과 예술의 컨템포러리 조각
공원이다. 코넬즈 베이의 존John이 약속 시간에
맞추어 지프차를 타고 나타나 예약 방문객을
맞이했다. 다시 지프차를 타고 오르락 내리락
구불구불한 길을 지나야만 비로소 코넬즈 베이의
센터 겸 사무실인 고우셰드Gowshed 갤러리에
다다른다. 방문객을 맞이하는 이곳은 19세기에 소
외양간이 있던 곳으로 당시의 구조와 형태, 재료를
참조하여 새롭게 디자인한 건물이다. 이 건물의
아래층에는 방문객이 이용할 수 있는 화장실이
있는데, 그곳에서도 깜짝 예술 작품을 만나게 된다.

Michael Parekowhai,
Kapa Haka(Mangu), 2003
+
Darryn George,
Whakapai, 2012.

온통 붉은 화장실에 들어왔을 때 한쪽 구석에 팔짱을 낀 보안요원을
보고 흠칫 놀랐다. 제목 'Mangu'는 소외되고 간과되어 잊혀진 사람,
즉 뉴질랜드 원주민 마오리족을 대표한다. 실물 사람 크기, 뚜렷하게
대조되는 흑백의 옷을 입고 있음에도 불구하고 구석에 있어서인지
중요하지 않은 존재처럼 보인다.
이 작품은 코넬즈 베이에서 마오리의 목소리를 내는 수호자 역할을
한다. 화장실 벽면에는 마오리족 전통 색채인 붉은색, 검은색,
하얀색이 반복적인 직사각형으로 표현되었다.

뉴질랜드에는 나무가 참 많다. 백 년이 훌쩍 넘은 세월의 나무들이
이곳의 풍경을 보다 조화롭고 풍부하게 구성해주고 저지대의 늪과
습지는 땅을 안정화시켜준다. 고우 부부는 이 공간을 조성하기 위해
직접 많은 나무를 심고 돌보았다.

가이드 투어를 담당하는 조Jo의 안내를 따라 야외를 걷기
시작했다. 조각 공원이 조성된 지형과 식생들은 참으로 다채롭고
신비로워서 그 특유의 풍광에서 쉽사리 눈이 떼이지 않는다.
산책로의 방향을 예측하기는 쉽지 않다. 한편에는 양들의
목초지와 작은 방목장이 아직 남아 있다. 그 사이사이에 놓인
예술 작품은 더욱 신비롭게 보인다. 방문객은 안내자를 따라
재조림된 지대의 토종 덤불 숲이나 바다로 이어지는 도랑을
통과하기도 하고, 가파른 경사지를 올라 구불구불한 언덕을
넘기도 한다. 그리고 마침내 탁 트인 바다가 한눈에 들어오는
곳에 이르는 흔치 않은 경험을 하게 된다. 다양한 장면으로
전환되는 보물섬에서 지금 내가 어디에 있는지 정확한 위치를
파악하는 것은 거의 불가능하다. 가이드 투어 이후에도 몇
번을 더 둘러보았지만 그 아리송한 지형은 한눈에 파악되기
어려웠다. 그러나 예고도 없이 튀어나오는, 말문이 막혀 머리에
두 손을 얹게 만드는 아름다운 풍경을 바라보자면 모든
것을 잊고 오롯이 지금, 여기에 존재하게 된다. 코넬즈 베이의
축복받은 천혜의 풍광을 보자니, 꿈에서 본 복숭아 꽃이 핀
낙원을 〈몽유도원도夢遊桃源圖〉로 남긴 안평대군 이야기가 문득
떠올랐다. 안평대군이 얼마나 그 꿈을 간직하고 싶었으면 화가
안견에게 그리도록 했을까 그 심정이 새삼 이해될 것 같기도
하다. 반짝이는 코넬즈 베이의 풍경을 두 눈과 마음에 담기에는
너무 벅찼으니 말이다.

뉴질랜드에서 대규모 컨템포러리 조각 컬렉션이 있는 공간 가운데 하나인 코넬즈 베이는 컬렉션의 성격도 특별하다. 영어와 마오리어가 동시에 표기되는 뉴질랜드의 공공 영역을 보면 과거의 역사와 문화를 늘 기억하고 존중함을 알 수 있다. 이곳 역시 기억되어야 할 뉴질랜드/아오테아로아(뉴질랜드를 마오리족 언어로 표현하면 'Aotearoa, 길고 하얀 구름의 땅'이라는 뜻이다)의 독특한 문화를 적극적으로 끌어들였다. 이 땅의 역사와 사람들의 이야기를 담은 컨템포러리 조각들은 다양한 방식의 선, 색, 형태로 이야기를 건넨다. 매혹적인 컬렉션의 성격은 평화로운 자연 속에서 더욱 도드라진다. 내게 코넬즈 베이는 와이헤케 섬과 뉴질랜드의 환경을 한층 돋보이게 하는 문화지리적 자연 공원이면서 한편으로는 마오리 원주민 문화부터 전 세계의 다양한 문화를 섭렵하는 예술인류학적 집합체 같은 남다른 장소였다.

Cathryn Monro, *Rise*, 2001.

작가가 처음 코넬즈 베이에 방문했을 때는 땅과 물 주변의 심한 변동으로 인간의
적극적 통제가 개입되었던 시절이었다. 장소특정적인 이 작품은 저수지를 만들기
위해 물을 가두는 장벽의 일부 혹은 댐벽을 지지하는 기능적인 구조물처럼 보인다.
이는 작가가 멕시코 마야 문명의 피라미드가 극도로 파괴된 것을 본 경험과
연관된다. 작가는 멕시코에서 사용된 돌처럼 보이게 하기 위해서 콘크리트에
염료를 첨가했다. 표면에 물이 흐르면 얼룩이 지게 되는 것은 작가가 어린 시절 와우
밸리Whau Valley 댐 근처에 살면서 보았던 기억 때문이라고 한다. 작품의 제목
'상승'은 더 나은 지식과 이해에 대한 열망, 더 나은 자신을 향한 끊임없는 노력과
상승하려는 인간의 욕망을 뜻한다. 그와 반대로 계속 아래를 향해 흐르는 물의 속성
그리고 저수지에 가만히 담겨 있는 잔잔한 물을 보고 있자니 왠지 아이러니하다.

마오리어로 이 땅의 이름은 '오로이테Oroite―바다에 붓는
신선한 물'이다. 코넬즈 베이라는 명칭은 1903년에 이 땅을
매입한 코넬 부부William and Jane Connell의 이름에서 따왔다. 그들은
이곳에서 농장을 경영했다. 상업적으로 번성했던 시절에는 가게와
우체국, 배에 연료를 채우는 선박장도 있었다. 런던 뮤지컬 업계에
종사하며 큰 성공을 거둔 존 고우는 이 근처에서 요트를 타다가
우연히 와이헤케 섬을 알게 되었다. 부부가 살기에 적합한 땅을
찾던 중 마침내 발견한 곳이 코넬즈 베이다. 1993년에 이곳에
온 그들은 목초지를 정리하고 땅을 일구어 새로운 예술 풍경을
만들어냈다.

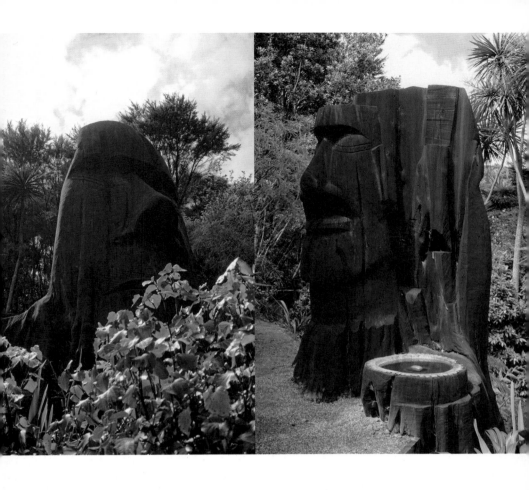

이 나무 조각상이 어쩐지 친숙하게 느껴지는 이유는
직관적이고 원초적인 느낌을 받아서였을까? 엄청난
크기의 얼굴 조각상에 얽힌 이야기는 그 크기만큼이나
흥미롭다. 고우 부부는 코넬즈 베이 땅의 보존과 복구
계획에 착수하면서 오래된 왕느릅나무를 베어 넘어뜨리게
되었는데, 남아 있던 나무 그루터기에서 영감을 받은 작가가
거기에 얼굴을 새겼다. 이 나무는 번개에 맞아 두 개로
쪼개졌으나 여전히 땅에 뿌리를 내리고 있기에 그 존재가
더욱 강렬하게 다가온다. 두 개의 머리가 등을 맞대고 있는
모습은 태평양과 유럽 신화에 기원을 둔다. 자신의 무기로
나무를 심는 막대기를 사용한 마오리 족장은 그의 조카를
자신과 등을 맞대고 걷게 하여 360도의 시야를 확보하면서
자기를 보호했다. 두 얼굴을 가진 고대 로마의 야누스 신도
한 얼굴은 과거를 볼 수 있었고 다른 얼굴로는 미래를 볼
수 있었다. 마오리의 상징과도 같은 이 조각상은 뒤쪽에
개성적인 타투 선이 그려져 있다.

Fatu Feu'u,
Guardian of the Planting, 1999.

Gregor Kregar, *Vanish*, 2008.

슬로베니아 작가의 시리즈물로 160개의 복제된 자기 자화상이 일반 군중처럼 늘어서 있다. 색색의 근무복을 입은 듯한 조각들은 앞에서 뒤로 갈수록 크기가 점점 줄어든다. 통일되고 반복적인 모습 속에서도 각 조각의 뉘앙스가 미묘하게 다르다. 이들 부부가 뮤지컬 업계에 남다른 애정이 있어서일까, 이 작품은 코넬즈 베이 공간 내에서도 마치 무대 공연장 같은 장소에 설치되어 빛을 발한다.

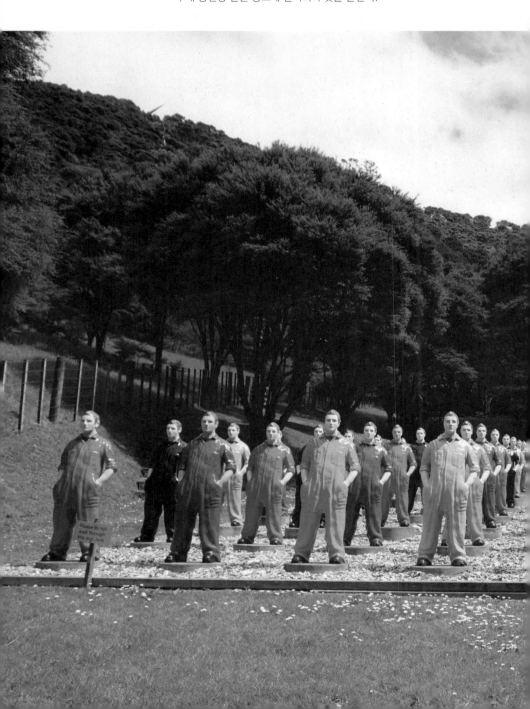

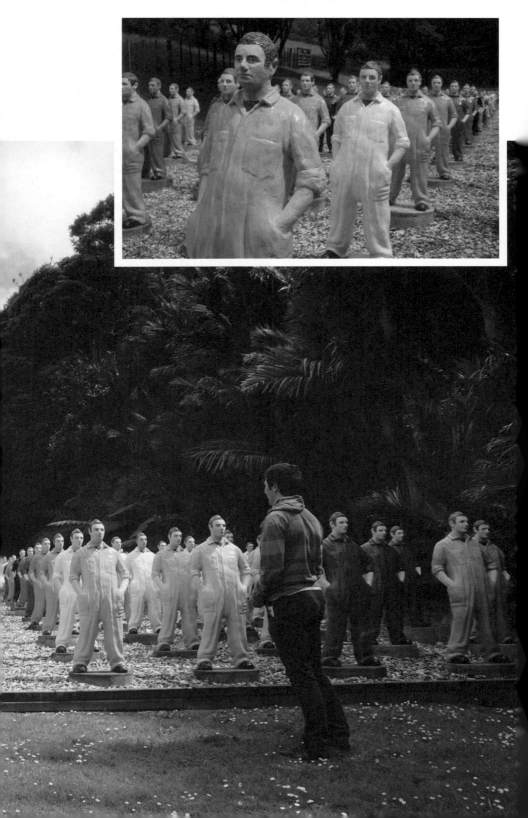

이재훈, *VM7*, 2015.

코넬즈 베이는 2년마다 거대한 빌보드 판에 사진 작업을 선보인다. 마침 한국계 이재훈 작가의
작품이 전시되어 있었다. 존 덕분에 작가와 만나 인터뷰도 할 수 있었다. 인도네시아 화산섬을
디지털로 조작하고 스캐닝하여 프린트한 작품은 인도네시아에 머물면서 화산을 주제로 작업했던
작가의 경험에 기인한다. 그는 구글에서 발견한 다량의 화산 이미지를 스캐닝하고 조작했다.
팩트를 기반으로 픽션을 창조한 상상적 풍경으로 실제 존재하지 않는 새로운 풍경을 만든 셈이다.
그에게는 마음의 풍경과 바깥의 풍경을 디지털로 연결한 개인적이고 정신적인 작업이었다.
지진이 잦아 땅에 대한 두려움이 있는 뉴질랜드에서 인도네시아의 볼케이노 이미지는 공감대를
형성하기 좋은 소재라는 생각이 든다. 도시에서 광고 선전용으로 쓰이는 빌보드 판을 차용한
것은 대자연 속에서 커다란 스크린 광고를 보는 남다른 느낌을 준다.

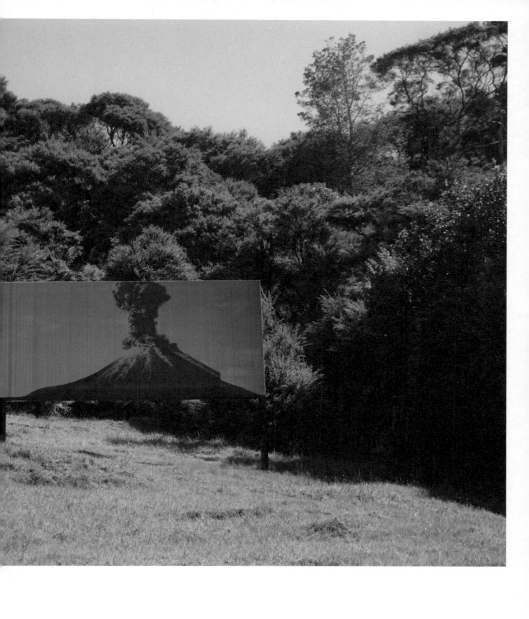

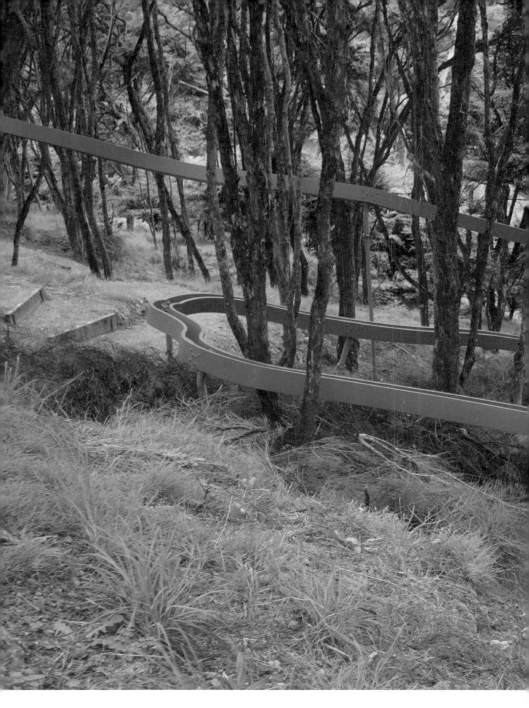

Peter Nicholls, *Tomo*, 2005.

비탈진 언덕의 나무 군락 사이에 마치 리본처럼 나무 사이사이를 둘러
감싸는 작품을 만나게 된다. 코넬즈 베이의 풍경과 지형은 새로운
아이디어를 낳는 시작점임을 생각하면 Tomo는 장소의 특징과 역사에
완벽하게 맞물려 위치한 장소특정적 작품이다. 19세기 중반 유럽 사람들이
코넬즈 베이에 정착한 이후로 그동안 4명의 주인이 있었다고 한다.

작가는 그들을 기념하며 나무 리본 안쪽에 이름을 새겼다. 붉은 색의
물줄기는 초기 정착민들의 생명선인 지하수의 흐름을 흉내 내었다.
땅에서 솟아나온 생명의 물줄기가 돌고 돌아 다시 지하로 흐르는 것이
삶의 시작과 끝을 닮았다. 목재를 이렇게 흐르는 물처럼 표현하려면
얼마나 어려웠을까 짐작해본다.

Neil Dawson,
Other People's Houses, 2004.

가슴이 탁 트이는 언덕 위에서 바다를 바라보면 함께 시야에 들어오는 작품이다. 의도적으로 풍경에
정교하게 개입한 작품은 보는 이에 따라서 거슬리게 느껴질 수도 있다. 수직으로 위태롭게 세워놓은
〈타인들의 집〉이 무엇을 의미하는지 자꾸 질문하게 만든다면 작가의 의도는 성공한 셈이라고 한다.

Sharonagh Montrose,
Crossed Wires, 2015.

사운드 스케이프 예술가와 작곡가 헬렌 보워터Helen Bowater의
공동작업이 한창 설치 진행중이었다. 코넬즈 베이 언덕을 가로질러 5개의
현악기가 놓여 있다. 팽팽하게 당겨진 줄의 소리는 진동하며 전선 아래로
흐르고 소리는 땅으로 스며들어 땅은 일종의 소리 상자가 된다.

다양한 소리의 조각들로 교차된 선들은 문화적인 교차를 의미한다고
한다. 마음이 뻥 뚫리는 언덕에 앉아 시원한 풍경을 바라보고 있으니
자리를 떠나기 싫어진다.

Christine Hellyar,
Necklace Goblet, 2001.

아름다운 하우라키Hauraki만 바다 풍경을 배경으로 장식적인 꽃병처럼
보이는 작품이다. 눈앞에 펼쳐지는 바다와 하늘의 색깔과도 잘 어울리는
작품은 '차경'을 활용하여 그 자체로 풍경 프레임을 만든다. '초목은 땅의
망토'라는 마오리족의 전통적인 믿음에 기반한 작품이다. 맨 위에 돋아난
세 개의 가지는 뉴질랜드에 서식하는 니카우Nikau 야자수의 줄기이다.
바다를 배경으로 하고 있어서 마치 물을 담아 놓은 물병처럼 보이기도 한다.

Phil Price, *Dancer*, 2003(좌),
Phil Price, *Angel*, 2004(우).

바람이 부는 수선화 들판에 서서 부드럽게 춤추는 노란색 키네틱
아트kinetic Art가 눈에 띈다. 기하학적이지 않은 단순한 형태는
자연에서 빌려왔다. 작가는 작품의 기계적인 부분을 제거하고 유기적
형태의 내부에 모든 축과 용접을 숨겨두었다. 고우 부부는 마치 물
흐르듯 바람에 의해 매끈하게 움직이는 키네틱 아트를 사랑한다.

나뭇잎을 뒤집어보면 은색에 가까운 빛을 띠는 뒷면이 보인다. 작가는 이
점에 착안하여 주변 환경에 반응하는 은색 빛의 또 다른 나뭇잎을 만들어
바로 옆에 설치해놓았다.

Virginia King, *Fern*, 2006.

고우 부부는 그들이 흥미를 느끼는 대규모 스케일의 조각을
중심으로 직관적인 컨템포러리 예술을 선보인다. 그들은 모두
브론즈로 채워진 조각 공원이기보다는 나무, 알루미늄, 세라믹,
사진 등 다양한 재료로 만들어진 예술 공원이 되기를 바랐다.
부부가 작가를 초청하여 장소특정적인 작업을 의뢰하면 예술가는
며칠간 머물면서 주변을 탐색한다. 예술가가 이곳의 독특한 지형이
어떻게 작동하는지 이해하게 되면 직접 장소를 고르고 원하는
작업을 할 수 있다. 예술가의 작업에는 제한이 없는 자유로운
환경이 보장된다. 코넬즈 베이는 1998년 이후 30여 개 가량의
대규모 야외 작품을 선보여왔으며 일시적인 설치 프로젝트들은
다음 여름 시즌에 새로운 작품으로 대체된다.

고우 부부는 코넬즈 베이의 컬렉션을 바탕으로 네트워킹을
형성해오면서 그들만의 방식으로 이 땅의 역사와 문화 그리고
이곳을 거쳐간 사람들의 이야기를 이어나가고 있다. 그들은
예술가와 가깝게 일하면서 알게 되는 기쁨과 방문객을 맞이하고
토론하는 즐거움에 대해 내게 이야기했다. 특별한 장소에서
자신들의 컬렉션을 다른 사람들과 공유하는 일을 설명하면서
미소 지을 때 참 행복해 보였다.
코넬즈 베이의 해변가에는 이곳을 상징하는 3개의 집이 있다.
예술과 자연 환경을 사랑하는 고우 부부가 사는 집, 그들의 아들
부부가 사는 집, 그리고 방문객과 예술가를 위한 별장이다. 집들은
기존의 오두막을 복구한 것이다. 비 막이 판대를 댄 하얀색
오두막에 골이 진 철판을 덮은 빨간색 지붕이 유난히 눈에 띈다.

감사하게도 나는 그들이 사는 공간에서 식사를 함께 하게 되었다.
　　부부의 집 바로 앞에는 청명하고 눈부신 바다가 펼쳐진다.
그 아름다운 풍경은 마치 꿈 같아서 현실처럼 느껴지지 않았다.
모래사장에는 그의 어린 손주들이 장난감을 가지고 놀던 흔적이
남아 있다. 찬란한 풍경의 바다를 배경으로 아이들이 잔디에서
공을 차며 까르르 웃는 모습이 새삼스레 감동적으로 다가온다.
아! 예술 같은 삶의 풍경이다. "당신들은 참으로 아름다운 인생을
살고 있군요."라는 말이 절로 나왔다. 코넬즈 베이라는 보물을
알게 된 것은 인생의 행운이다.

🌐 www.connellsbay.co.nz

가라앉는 습지가
절망에서
희망이 될 때

대만 쳉롱 습지
국제환경미술 프로젝트

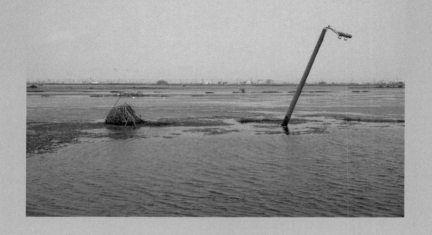

Cheng-Long Wetlands
International
Environmental
Art Project

Taiwan

그곳에 한국인이 온 것은 처음이라고 했다.
내가 도착한 다음 날 아침, 마을 안내 확성기에서
'한국인 방문객이 우리 마을을 돌아다니고 있다'는 방송이
나왔다고 했다. 그도 그럴 것이, 특별한 목적이 아니고서는
외지인이 일부러 찾는 유명 관광지도 아니고
누구나 한 번쯤 들어서 알 만한 곳은 더욱 아니었다.
가라앉는 땅을 끼고 있는 작은 마을 쳉롱은
대만에서도 가장 가난한 지역으로 꼽힌다.
이곳에서 매년 봄, 생동감 있는 예술 풍경이 펼쳐진다.
삶 속에 조금씩 파고든 예술은 사람들의 인식과 환경을
변화시키고 있다. 나는 절망의 풍경에서 희망을 보았다.
습지를 따라 걷는 나의 마음 속에는 어떤 풍경도
이곳의 아련한 그리움을 대체할 수 없겠다는 생각이
똬리를 틀었다. 시간이 멈춘 땅 위를 다시 걷고 싶다.
그리고 아스러져가는 호젓한 풍경을
있는 힘껏 들이마시고 싶다.

　　대만 남서쪽 바닷가에 위치한 이름도 생소한 마을에서는 매년
4월 초부터 약 한 달간 '쳉롱 습지 국제환경미술 프로젝트Cheng-
Long Wetlands International Environmental Art Project'가 열린다. 가오슝에서
고속 열차를 타고 자이嘉義 고속 철도 역에서 내려, 다시 택시를
타고 1시간 정도 달리면 윈린현雲林縣 쳉롱成龍 마을이 나타난다.

　　환경 에듀케이터 차오메이의 도움을 받아 작은 마을을
돌아보는 데 10분이나 걸렸을까. 사람이 살지 않을 것 같은 낮은
집들, 폐허로 버려진 공간, 집 마당이나 길가 어디서나 보이는
다량의 굴 껍질 묶음, 다소 기이하게 느껴지는 조명이 가미된
마을의 작은 사원이 차례로 눈에 들어온다. 이 마을에는 흔하디
흔한 식당도 찾아볼 수 없다. 마치 20년 전으로 되돌아가는 시간
여행을 하는 느낌이라고 할까?

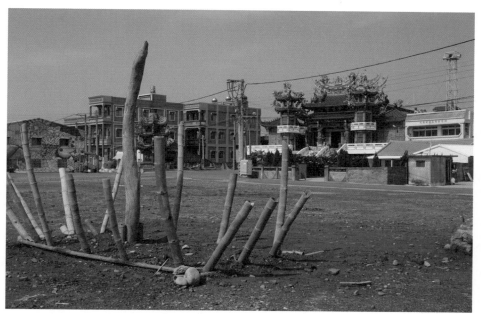

마을 초입에 들어서면 사람이 거의 살지 않는 듯한 적막감이 흐른다.
심심치 않게 보이는 빈집에는 프로젝트 포스터가 붙어 있다.
인근 초등학교 학생들은 매년 프로젝트의 주제에 맞는 그림을 그리고
빈집에 전시를 하기도 한다.

어느 주민이 차오메이의 차를 멈추게 하고는 무언가 적힌
종이를 그녀에게 건넸다. 집 대문에 붙이는 일종의 부적이자
문패에 넣는 것이라는데 "예술 프로젝트가 우리를 지켜줄
것이다"라는 문구가 의미심장하다. 나는 마을의 맥락을 읽고 난
후에야 비로소 그 뜻을 이해할 수 있게 되었다.

"예술 프로젝트가
우리를 지켜줄 것이다"

베이스캠프에서 예술 프로젝트를 이끄는 제인Jane Ingram Allen과
사진작가인 그녀의 남편을 만났다. 제인은 미국 아티스트이자
수석 큐레이터로 2009년부터 이곳의 큐레이팅을 이끌어왔다.
쳉롱 습지 국제환경미술 프로젝트는 타이충에 근거지를 둔
환경 사립재단Kuan-Shu Educational Foundation이 주도하고, 대만 정부의
환경보호 및 농산림 부서, 지자체에서 약간의 펀딩을 지원받는다.

쳉롱 습지 국제환경미술 프로젝트는 매년 예술가를
초청하여 지역에서 구할 수 있는 자연 재료나 재활용이 가능한
재료로 장소특정적인 예술을 마을에 선보인다. 이들에게
환경미술Environmental Art은 환경 이슈에 대한 인식을 높이기 위한
것으로 매년 다양한 환경 이슈에 초점을 둔 주제를 선정한다.
예외적인 경우를 제외하고는 환경에 해가 가지 않는 재료로
작업하기에, 예술가가 설치한 작품들은 대개 1년이면 자연으로
돌아간다. 경우에 따라 작품에 쓰인 재료는 다시 재활용이 가능한
재료로 탈바꿈한다.

자연을 소재로 한 예술은 무엇이든 될 수 있다. 환경이 예술이
될 수도 있고 예술이 곧 환경이 될 수도 있다. 시간이 지나
아스러져가는 작품에서 아련하고 애잔한 아름다움이 묻어난다.

대지미술은 땅을 통제하려는 경향이 있고
땅 위에서 땅을 직접적인 대상으로 하는 것인데,
사람과 환경에 어떤 변화나 정보를 주려는 목적은 없다.
하지만 환경미술은 환경을 향상시키는 것에 목적이 있으며,
사람으로 하여금 환경 문제에 대한 인식을 갖게 하여
환경에 관한 이슈를 생산하는 목적을 기반으로 한다.

— Jane Ingram Allen

　　지난 시간 동안 예술가가 남겨놓은 작품의 흔적들은 마을의
또 다른 경관이 되어 주변과 호흡한다. 마을과 예술 작품이
서로 얽혀 자아내는 풍경은 마을의 상황적 맥락과 상관없이
낭만적으로 보이기도 한다. 특히, 습지에 놓여 있는 작품들이
주는 시각적인 아름다움은 보는 이로 하여금 독특한 정서를
불러일으킨다. 기존의 작품들이 방치되어 있다거나 흉물스럽다고
느껴지지 않았던 것은, 박제된 예술이 아닌 시간에 따라 변화하는
자연물이었고 그것이 주변 환경과 잘 어우러지기 때문이었다.

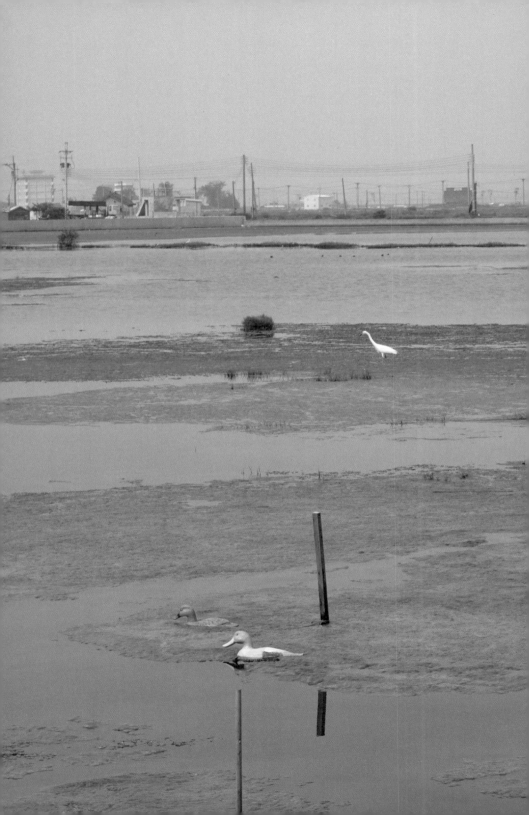

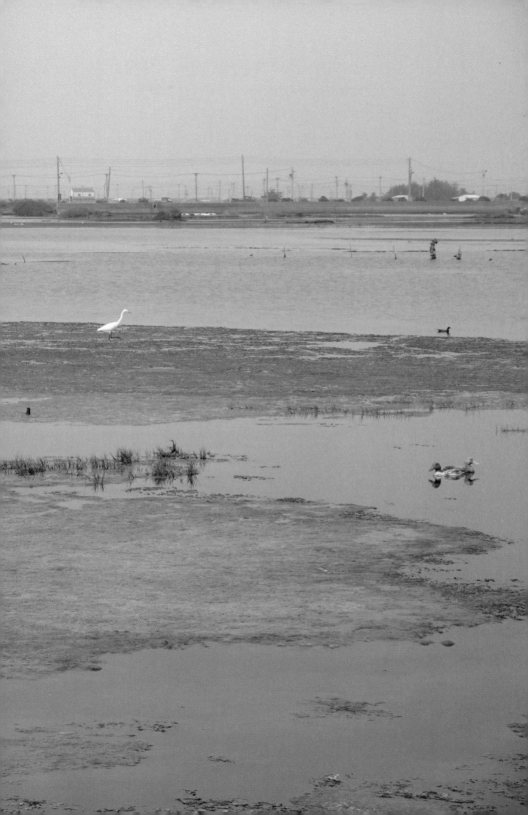

마을 앞으로 끝이 보이지 않는 습지가 멀리까지 펼쳐져 있다. 습지 한편에는 양어장에서 일과를 마치고 돌아오는 사람들의 무리가 보인다. 평화롭고 아름답게만 보이는 습지는 자연적으로 생겨난 것이 아니다. 25년 전만 해도 이곳은 농장이었으나 1965년경부터 마을 가까이에 바닷물이 들어와서 더 이상 빠져나가지 못하기 시작했다. 지대가 낮은데다 바닷물이 마을까지 들어오는 바람에 그들의 삶의 터전은 더 이상 곡식을 생산할 수 없는 쓸모 없는 땅으로 변해버렸다. 여기에 더해 펌핑 기계 설치와 태풍의 영향으로 점차 땅이 가라앉기 시작했다. 지구 온난화와도 맞물려 급기야 지형적으로 되돌릴 수 없는 큰 변화가 일어났다. 이 땅에서 아무것도 생산할 수 없게 된 것이다. 그러자 마을 주민들이 외면하기 시작했다. 사람이 떠난 자리에는 대신 새들이 찾아왔다. 특히, 한겨울 각종 철새들이 모여드는 서식지가 되었다. 남은 사람들은 곡식을 재배하는 대신 어류 양식을 생업으로 삼게 되었다. 주민들의 생계 수단이 완전히 바뀌어버린 셈이다. 그들은 가라앉는 땅을 보며 "저기는 내 땅이었어"라고 말한다. 하지만 여전히 살아가며 일하는 삶의 터전이기에 슬픔에만 빠져 있을 수 없었다. 마을은 그들만의 방식으로 아름다운 장소로 탈바꿈하기 시작했다. 환경미술 프로젝트의 영향 때문이었다.

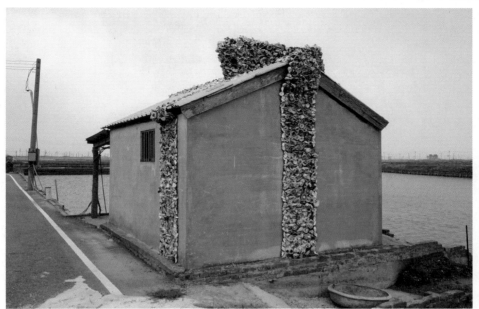

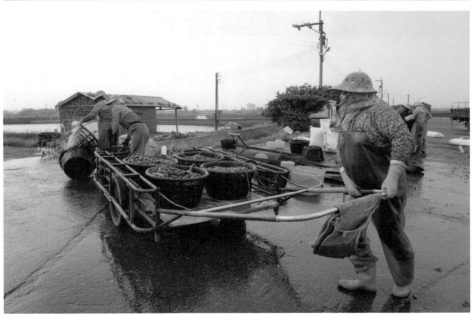

자연의 밀고 당기기에 따라 달라지는 삶은 묵묵히 이어나가는 수밖에 없다.
어떤 이는 이 땅이 아무것도 없는 곳이라 말하겠지만, 어떤 이에게는
불필요함을 덜어내고 간결한 삶을 영위할 수 있는 곳이 되기도 한다.

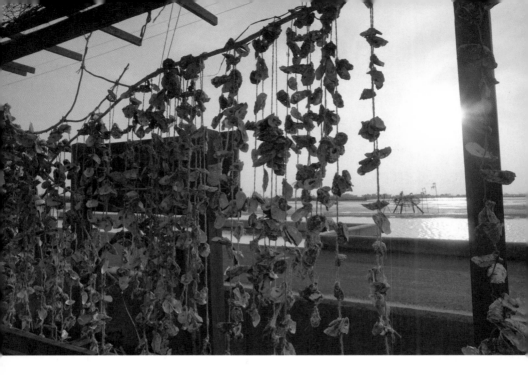

차오창 리Chao Chang Lee는 대만 작가로 이 지역 인근에서 태어났다.
그는 여행을 좋아하여 자신의 고향을 떠나 밖으로 또 밖으로 향했지만
가장 아름다운 곳은 삶의 뿌리가 되어준 고향이라는 것을 깨달았다.
깨닫고 돌아온 그의 얼굴은 행복해 보였다. 떠난 철새는 때가 되면 다시
돌아오듯 도망치듯 떠난 인간도 언젠가 돌아온다. 원래 있던 곳이 가장
좋은 곳이었다며.

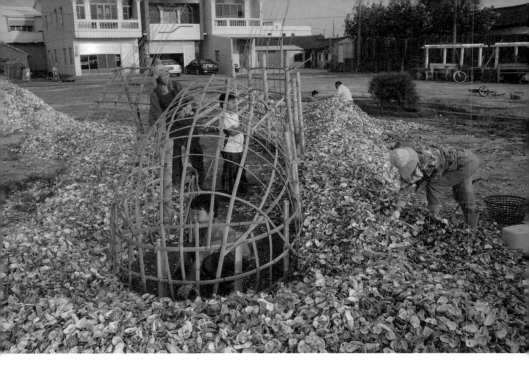

차오는 대나무와 굴 껍질을 사용하여 '용'을 만들고 그 에너지와 움직임을
표현했다. 용의 소재를 차용한 것은 이 마을의 이름인 '쳉롱'이 '용' 또는
'용이 된다'는 뜻을 담고 있기 때문이다. 굴 껍질은 마을의 비즈니스
수단인데 주민의 30% 정도는 굴 껍질을 뚫어서 팔고 있다. 예술가는
이 재료를 단지 생계를 위한 비즈니스의 수단이 아니라 예술로 보게끔
만들고 싶어서 어떻게 굴 껍질을 뚫고 엮는지 마을 사람들에게 배웠다.
그리고 작업 현장을 방문하는 사람들이 작업 과정을 알게끔 만들었다.
그는 이런 방식으로 사람들의 마음도 바꾸어보고 싶었다고 한다.

로저 리고 Roger Rigorth는 계속 대나무를 손질해나갔다. 땅이 가라앉는
재앙 속에서 땅이나 어장을 잃게 되더라도 무언가 다른 것을 얻을 수 있음을
예술을 통해서 말하고자 했다. 그는 대나무로 아주 커다란 핵 Water Core을
만들어 세계의 정신 혹은 영혼과의 연결을 시도했다. 작가는 내게 '단순한
삶 Simple Life'을 이야기하면서 '소비'에 몰두하는 사람들이 다른 삶의
방식을 깨닫기를 바랐다. 그는 경쟁하는 세상의 정해진 기준에서 벗어나
자기만의 삶의 기준을 세웠다. 자기에게 맞는 것과 맞지 않는 것을 잘 알고
있기에 경제적 압박을 받지도 않는단다. 그에게 창의성은 '자기 스스로에게
가는 길'이다. 그것은 숲에 가는 것, 집에 돌아오는 것과 같은 기분이란다.
'오늘 무엇을 하고 싶지?'라고 매일 묻고 바꿀 수 있는 창조적 자유로움은
오직 예술가만이 가능하다는 말에 나는 매우 공감한다.

베이스캠프의 작은 스튜디오에는 종이 만들기 체험 공간이 마련되어
있었다. 나무와 식물 잎을 연구해온 제인은 고구마 잎, 인도해변 나무,
청바지 원료 등으로 서로 다른 종이의 결과물을 얻어내는 워크숍을
선보였다. 종이를 만드는 일은 언제 보아도 신기하다. 아래쪽 사진은
제인이 예술가로서 직접 만든 종이로 선보인 작품의 일부이다.

이탈리아 작가 마리사 Marisa의 작품 설치 과정은 쉽지 않아 보였다.
그녀는 포대 자루에 흙과 버려진 각종 자연물을 채워놓고 땅 위에
프로젝트와 관련된 글자를 만들고 있었다. 마리사의 작품은 높은
곳에서 내려다 볼 때 전체가 보인다. 자원봉사자들의 도움 없이는
완성이 불가능했을 터이다.

작은 마을에서 대략 25일간 주민들과 어울리는 과정이
필요하기 때문에 예술가와 커뮤니티와의 관계가 프로젝트의
성패를 결정한다고 해도 과언이 아니다. 이들은 '하나의
대가족'처럼 움직인다. 프로젝트 기간 동안 예술가들은 누구나
올 수 있는 베이스캠프에 모여 함께 식사를 하고 마을에 대한
정보를 공유하며 소통한다. 마을 어느 곳에서나 예술가의 작업을
도와주는 주민들을 쉽게 볼 수 있는데, 그들은 예술가의 작업
완성을 위해 자전거, 작업에 필요한 각종 도구나 공구들을
빌려준다. 아티스트와 자원봉사자들은 마을 집을 빌려서 머문다.
자원봉사자는 대만어를 구사하지 못하는 작가들을 대신하여
마을 사람들과의 커뮤니케이션과 관계 형성을 돕고 작업을
완성하는 데 필요한 실질적인 역할을 한다. 강도 높은 노동이
필요한 환경미술의 특성상 사람들의 도움이 많이 필요해 보였다.

프로젝트 기간 동안 마을 초등학교에서는 매주 목요일마다
수업이 진행된다. 어린이들은 프로젝트를 통해서 예술가의
작업에 대해 배우고 새로운 세계에 대해서 알아간다. 정해진 수업
이외에도 방과 후 또는 주말에 자발적으로 작품을 만드는 일을
도와준다. 아티스트 환영 행사를 준비하거나 작업을 도우면서
영어를 배우기도 한다. 이 프로젝트가 커뮤니티에서 긍정적으로
인식되기 시작한 것은 어린이들이 학교에서 만난 예술가와
프로그램에 대해 부모님께 이야기하면서부터이다. 이로 인해
많은 주민들이 적극적으로 돕고 참여하게 되었다. 프로젝트를
통해 학교와 마을 전체에서 살아 있는 예술 현장을 학습하고
자신이 사는 곳에 대한 이해와 애정을 갖게 된 학생들은 졸업 후

타지역의 중고등학교로 진학한 이후에도 프로젝트 기간에 다시 찾아온다고 한다. 학생들은 환경미술 작품이 자연물로만 만들기 때문에 완성하기 쉽지 않고 영구적이지 않지만 환경에 좋다는 것을 알고 있다. 학생과 자원봉사자가 마을과 계속 유대관계를 이어가고 있는 모습을 고려하면 이 지역 사회의 미래가 절망적으로 보이지는 않는다.

프로젝트 일정 중 대만 작가 차오창 리의 깜짝 생일 파티가 열렸다. 베이스캠프에 모여 다 같이 축하해주고 음식을 나누었다. 큐레이터, 예술가, 자원봉사자 들은 베이스캠프에 모여서 매일 함께 식사하고 회의를 하며 사람들과 만난다.

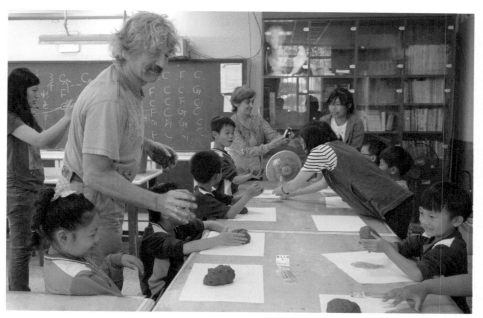

쳉롱 초등학교는 전교생 66명에 선생님 11명이 전부이다. 학교 건물 외벽에는 이 지역에 서식하는 새들에 관한 정보나 지역 환경에 관한 그림이 그려져 있다.

프로젝트 기간 동안 학생들은 예술가들의 작업을 돕기도 한다.
이탈리아 작가 마리사의 작업을 도와주기 위해 학생들이 준비를 하고 있다.

주민들은 환경의 중요성에 대해 인식하기 시작하면서
집의 정원이나 벽의 미관을 가꾸는 페인팅을 시작했다. 보다
근본적으로는 자신의 터전인 땅에 대해서 다른 관점을 갖게
되었다. 처음에는 쓸모 없는 땅의 현실에 절망하고 정부와 다른
원인들을 탓했지만, 이곳의 가능성을 발견한 후로는 그들의 인식과
태도가 변화했다. 주민들은 '강의 방식'의 교육이 아니라 학교와
마을 전체에서 '자연스럽게 보여주고 경험하는 방식'을 접하고
있다. '환경을 보호하여야 한다'는 진부한 구호가 아닌, 살아 있는
커뮤니티를 통해 메시지의 의미를 깨닫게 되었다. 그리하여 마을
전체가 환경 보호에 나서게 된 것이다.

주민들은 이제 왜 더 많은 사람들이 오지 않는지 묻기도
하면서 마을의 미래에 대해 기대한다. 환경 교육은 건축과 같이
가시적으로 눈에 확 띄는 것이 아니라 시간을 두고 이루어지는
것이기 때문에 그 변화가 쉽게 보이지 않는다. 그렇지만
커뮤니티가 좋은 방향으로 변화하고 있다는 것만은 주민들도
분명하게 인지하고 있다. 이 프로젝트를 거쳐간 다른 나라의
아티스트 몇몇이 자기 나라에서 유사한 프로젝트를 진행하는
부수적인 효과도 이끌어냈다.

나는 이탈리아 예술가의 작업 현장에서 작가의 작업을
돕는 마을 주민을 만나 이야기를 들어볼 수 있었다. 그는 대만어
선생님으로 교사 생활을 하다가 은퇴하였다. 내가 이 프로젝트
작업을 왜 이토록 열심히 돕느냐고 질문했을 때 그는 이렇게
답했다.

"나는 많은 것을 가지고 있지 않지만
몇 가지라도 도움을 줄 수 있다면,
이 마을과 습지에 좋을 것이라고 믿는다.
이 예술 프로젝트가
습지와 마을을 보호해준다고 생각하기 때문이다.
근처에 연화장을 지으려는 정부의 시도도
이것을 통해 반대할 수 있을 것이다."

이 프로젝트가 대만 내에 알려지기 시작하면서 단체 방문객이 마을을
방문하기 시작했다. 프로젝트 기간은 마을 사람들에게 대시즌이다.
외부인들이 들어오는 거의 유일한 기간이라서 돈을 벌 수 있는 기회가
된다. 내가 마을을 돌아보고 있을 때 타지역에서 방문한 몇몇 학교 단체를
보았다.

시위하는 주민들

이 마을에는 개발과 관련된 사회정치적 이슈가 급부상하였다. 정부와 지자체에서는 마을 끝자락에 인접한 건물에 연화장을 지으려 했고 땅에 어떤 영향도 없다는 입장을 고수했다. 그러나 마을 사람들이 반대하면서 본격적으로 이에 대항하기 시작했다. 연화장은 습지와 매우 가까운 곳에 위치하게 될 텐데, 습지를 보호하기 위해서라도 미술 프로젝트를 적극적으로 지지하게 되었다. 2015년 쳉롱 습지 국제환경미술 프로젝트의 기자간담회에서는 마을 주민과 도시로 이주한 사람들이 다시 이곳에 모여서 연화장이 아닌 습지를 원한다는 시위를 벌였다. 그 이후 마을 읍장이 비리 문제로 감옥에 가게 되면서 연회장 문제는 일단락되었으나 다시 새로운 이슈가 떠올랐다. 중앙 정부가 심각한 토지 침강 지역인 습지에 태양 전지판을 지을 수 있도록 허락한 것이다. 이것이 허용되면 많은 야생동물들이 서식지를 잃게 된다. 그러나 마을 주민들의 입장에서는 20년간 태양열 회사에 토지를 임대하면 돈을 벌 수 있는 이슈와도 얽혀 있다. 새롭게 부상한 이슈는 이 작은 마을의 운명을 어디로 데려가게 될까.

이 프로젝트가 다른 국가의 유사한 프로젝트와 차별화되는 지점은 미술 프로젝트를 기획하고 운영하는 주체들이 미술 전시의 차원보다 더 큰 테두리 안에서 환경에 대한 인식을 높이는 활동을 전개함에 있다. 환경 교육이라는 커다란 테두리 안에 미술 프로젝트가 존재하는 형태, 즉 환경 교육 프로그램의 일부가 미술 프로젝트이다. 프로젝트 첫 해, 마을 주민들에게 전시와 교육 프로그램에 대해 이야기했을 때 주민들은 왜 당신들이 여기에 왔는지를 따져 묻고 불편한 심기를 드러냈다. 환경 문제에

대해서는 전혀 생각하지 않았다. 예술 프로젝트를 한다고 해도 사람들이 오겠냐며 의심하던 주민들의 시각은 이제 완전히 변했다. 왜 습지를 지켜야 하는지 묻던 사람들은 이제 우리의 미래인 습지를 보존하고 지켜나가자고 주장하게 되었다. 주민들은 쳉룽 일대가 국가 습지로 지정된다면 함부로 개발하거나 환경에 해로운 무언가를 짓지 못할 것이라고 생각한다. 그들이 외면한 땅을 이제는 나라의 중요한 습지라고 생각하는 인식의 전환이 이루어졌다.

죽은 땅이 새롭게 태어나고 사람들의 삶도 변화하고 있다. 나는 주민이 자랑스럽게 건넨 '예술 프로젝트가 우리를 지켜줄 것이다'라는 종이의 문구를 이제는 이해할 수 있다. 쳉룽 습지 국제환경미술 프로젝트는 한 편의 잘 짜인 완성도 높은 다큐멘터리처럼 다가온다. 그 다큐멘터리는 현재진행형이면서 속편이 기다려지는 미래진행형이다.

🌐 artproject4wetland.wordpress.com

해가 지는 습지를 바라보는 사람들.

발끝에 핀 꽃,
유목민이
되는 시간

한국
글로벌 노마딕 아트 프로젝트

Global Nomadic
Art Project

South Korea

공주 연미산 자연미술공원에 있는
금강자연미술센터에 방문했을 때만 해도 나는
한국의 자연미술가 단체 '야투野投: 들판에 몸을 던지다—Yatoo'의
작업이 무엇인지 온전히 이해하지 못하고 있었다.
그 뜨거운 여름 2주간 30여 명의 국내외 예술가들과
한국 동북부 지역을 탐방하면서 그동안 이해해온 자연 속
예술의 개념과는 완전히 다른 시각을 배우게 되었다.
자연 속에서 유목하는 예술은 지금껏 알지 못했던
새로운 세상의 문 하나를 열게 했다. 그리고 그 끝에서
누구나 예술가가 되어보는 황홀한 치유를 경험했다.
야투는 수백 명의 해외 예술가들과 연대하며
이들의 존재는 한국보다 해외에 더 잘 알려져 있다.
이들은 헝가리 에스테르하지 카로이Eszterházy Károly 대학교에
자연미술학과가 개설되는 데 영향을 미쳤고, 한국 국가기록원은
야투의 역사와 작업을 기록하고 보존할 대상으로 선정한 바 있다.
환경미술, 대지미술, 에코 미술도 아닌 '자연미술'은 도대체
무엇일까? 한국에서 만들어진 자생적이고 독자적인 것은
어쩌면 한글과 바로 자연미술일지도 모른다.

자연미술의 본거지인 공주를 찾게 된 가장 큰 이유는
프로젝트 도중 만난 해외 예술가들이 나의 국적을
확인하면 꼭 야투에 대해서 묻기 때문이었다. 공주에 있는
금강자연미술센터에서 34년간 야투를 이끌어온 고승현 위원장과
야투 인터내셔널 프로젝트 전원길 감독과의 만남을 시작으로
내게도 글로벌 노마딕 아트 프로젝트를 체험할 수 있는 기회가
생겼다. 글로벌 노마딕 아트 프로젝트(Global Nomadic Art Project,
이하 GNAP)에 대해 이야기하기 앞서, 먼저 자연미술가단체
'야투'의 탄생을 언급하지 않을 수 없다.

민주화 운동이 한창이던 시절, 당시 20대의 젊은 예술가들은
학교 안 배움에서 벗어나 자연에서 새로운 예술적 시도를
시작했다. 자연은 이들에게 소통의 해방구였고 자본주의
시장에서 벗어나 예술을 할 수 있는 자유로운 지대였다. 이들은
기존 미술계의 제도권과 정해진 틀 밖에서 그들 스스로 활동의
장을 만들어나갔다. 1981년 공주 금강에서 시작된 야투는 창립
때부터 전시가 아닌 '야투 사계절 연구회'의 활동이 중심이었다.
이는 나중에 국제적인 '야투 인터내셔널 프로젝트'가 조직되면서
'야투 자연미술 워크숍'으로 발돋움했다.

GNAP는 '야투 사계절 연구회'의 여행하며 작업하는 개념을 확장한 것으로, 긴 시간 동안 답사하며 집중적으로 작업하는 일종의 '유목민 예술 프로젝트'이다. 2011년에 본격적인 국제 네트워킹을 시작하면서 기획되었는데, 그 중 'GNAP-한국'은 자연현장에서 영감을 얻고 작업해온 국내외 작가들이 한국땅을 탐방하면서 한국의 지리, 문화, 역사의 특성을 탐색한 현장 작업을 기록한 것이다. 2015년에는 한국의 동북부—단양, 강릉, 정선, 양평—에서 자연미술 워크숍이 이루어졌다. 다국적 예술가들이 모여서 집단으로 이동하고 숙식을 함께하며 일정을 공유하는 일은 예술가의 작업 방식에서 매우 드문 일이다. 그렇기에 자연을 탐색하는 작가들이 뒤섞여 한데 놓인 모습을 바라보는 일은 꽤나 흥미로웠다. 모르는 사람이 이들을 보았다면 저기서 도대체 무엇을 하고 있는 것일까 필시 의문을 가졌을 것이다. 나도 자연과의 대화에 익숙해지기 위해 적응하는 시간이 필요했다. 자연에 방목된 상태에서 어떤 아이디어가 바로 떠오르거나 예술적 표현 의지가 곧장 생기지는 않았다. 그래서 한동안 참여관찰자의 입장에서 예술가들의 작업을 유심히 관찰하였다.

고승현, *Cow and I*, 1983. 사진 제공: 야투.

전원길, *1983년 봄 계룡산에서*. 사진 제공: 야투. (위)
신남철, *1985년 여름*. 사진 제공: 야투. (아래)

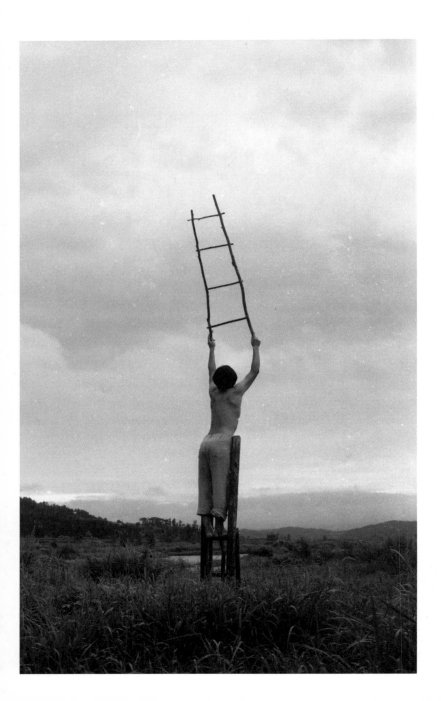

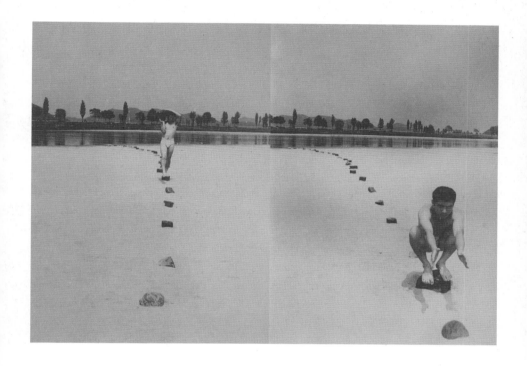

이응우, 물에서 뭍으로; 1981년 금강.
사진 제공: 야투.

1981년 창립 직후 독일로 유학 간 임동식 회원이 함부르크 미술대학
자유미술학과 재학중에 수시로 슬라이드 필름으로 기록된 야투의 자연미술
연구활동 작업을 소개하였다. 서유럽과는 다른 한국 자연미술의 생각과 방법론
때문에 함부르크 미술대학 내에서 야투 자연미술에 대한 반응이 높았다.
1986년에는 독일 '평화의 비엔날레'에 초대된 고승현과 임동식의 작품 외에도
야투의 사계절 도록이 아카이브로 전시되었는데 그 역시 큰 반응을 얻었다.
1988년에는 스위스 격월간지『쿤스트 라크리히텐』에 표지화를 포함한 특집으로
소개되었다. 이어서 독일 함부르크 문화성의 지원으로 함부르크 미술대학에서
야투 자연미술 아카이브전을 개최하였으며, 그 전시를 계기로 많은 독일 작가들의
관심 속에 1991년 한국 공주에서 금강국제자연미술전을 개최하게 되었다.

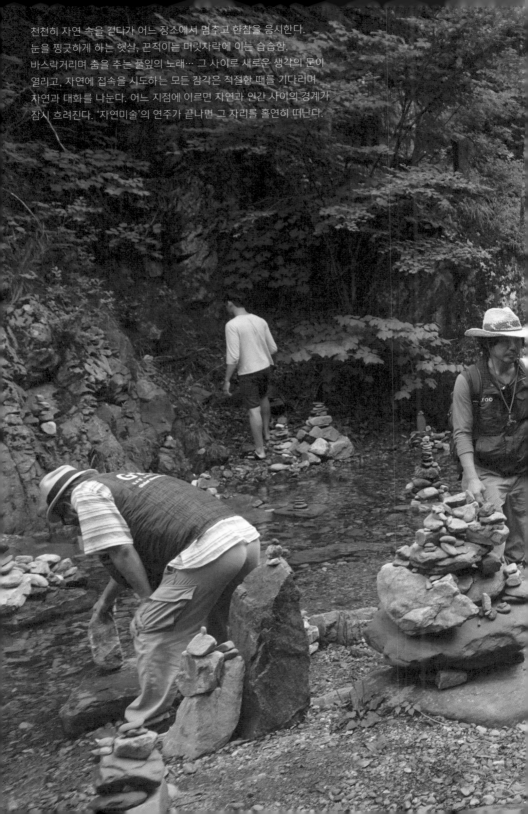

천천히 자연 속을 걷다가 어느 장소에서 멈추고 한참을 응시한다.
눈을 찡긋하게 하는 햇살, 끈적이는 머릿자락에 이는 습습함.
바스락거리며 춤을 추는 풀잎의 노래… 그 사이로 새로운 생각의 문이
열리고, 자연에 접속을 시도하는 모든 감각은 적절한 때를 기다리며
자연과 대화를 나눈다. 어느 지점에 이르면 자연과 인간 사이의 경계가
잠시 흐려진다. '자연미술'의 연주가 끝나면 그 자리를 홀연히 떠난다.

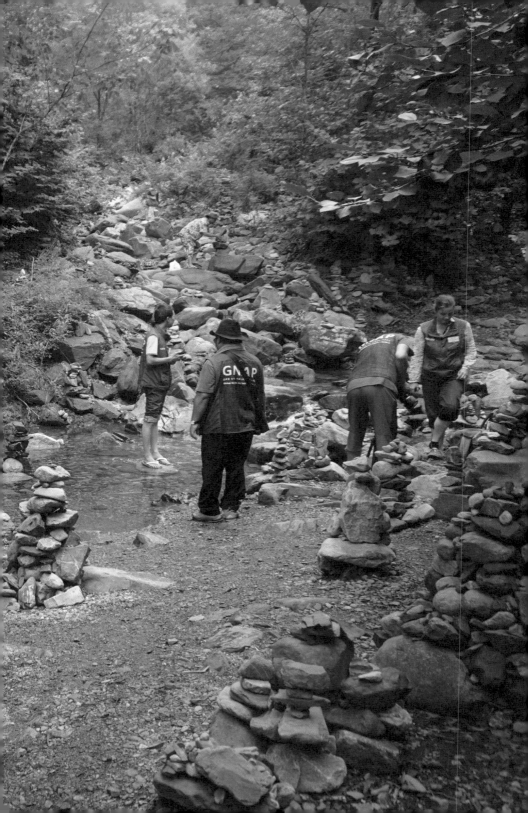

이들은 비어 있는 손과 마음으로 자연에 들어간다. 다른 어떤
도구도 필요하지 않다. 사전에 계획하지 않은 것이기에 의도된
것이 아니면서도 자연 속에서 예술 실현의 의도성을 지니고
자연과 교감한다. 낯선 장소에서 즉각적으로 주변과 호흡한
결과는 비교적 짧은 시간 안에 집중적인 힘이 발휘되는 작은
규모의 작업들이다. 유목하는 예술가는 자연 속에 그들 스스로를
스며들게 하며 몸에 완벽히 체화된 예술 흔적을 남기고 자리를
떠난다. 그리고 그들의 작업은 사진이나 영상으로 기록되어
남겨진다.

고승현, 모정탑 앞에서-노추산, 2015. 사진© 고승현.

전원길, 단양 작업, 2015. 사진© 전원길. (위)
전원길, 노추산 작업, 2015. 사진© 전원길. (아래)

김순임, 물그림, 단양 상선암, 2015.
아래는 영상 스냅샷 사진© 김순임.

김순임 작가는 단양팔경 상선암에서 충주호 밑에 사라진 마을처럼
기억 속에만 존재하는 사라진 마을을 물을 물감 삼아 돌 위에 그렸다.
흔적이 만들어졌다가 곧 사라지는 작업은 영상으로 기록되었다.
작품을 가져가거나 수장고에 보관하는 예술이 아니기에 비어 있던
첫 마음처럼 아무것도 남겨두지 않고 그 자리를 떠난다. 자연미술은
본질적으로 소유할 수 없기에 기억이나 마음 속에 남게 된다.

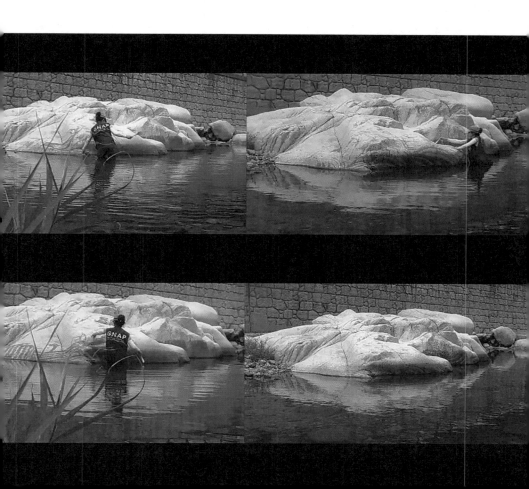

야투의 뜻이 '들판에 몸을 던진다'인 것처럼 이들은 기본적으로 자연에
반응하는 몸과 감각에 대한 진지한 고찰을 한다. 인간의 몸을 자연에
개입시킨 것은 퍼포먼스가 되기도 한다.

강희준의 작업.

자넷 보테스 Janet Botes의 작업.

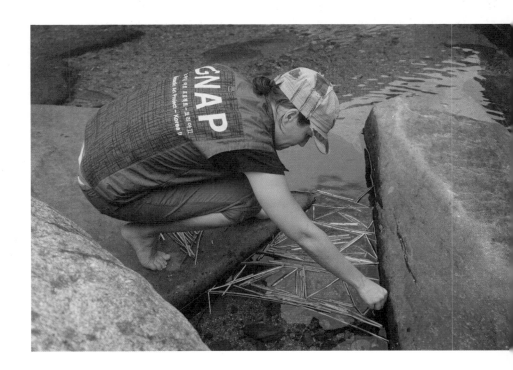

장 카이친 Kaiqin Zhang의 작업.

프랑스 작가 델핀 소하 Delphine Saurat는 노마딕 아트 프로젝트에 이미
경험이 있는 참가자였다. 오랜 시간이 걸려 작업하는 습관 때문에
2~3시간 만에 작업을 마치고 떠나는 방식이 당황스러웠지만 이제는
자연미술에 익숙해졌다고 했다. 보통 예술가들은 그룹으로 다니지 않기에
GNAP는 한국인의 사고방식과 밀접한 연관이 있음을 내게 언급했다.
그녀에게는 개별 작업이 아닌 공동으로 집중하는 방식에서 얻는 독특한
예술적 감흥이 새로웠다고 한다.

델핀 소하의 작업.

"자연미술은 미술이 아니다. 자연미술이다." 2015년 GNAP 전원길 감독의 말이다. 자연미술은 미술의 범위 안에 없으며 자연과 미술의 경계에 있는 새로운 영역이라는 뜻이다. 한국에서 생겨난 자연미술 개념은 '미술을 한다'는 고정관념에서 벗어나 있는 참신한 영역이다. 유럽의 경우처럼 '나는 예술 작품이야'라고 말하는 듯한 기념비적인 완성체 조각을 자연이나 도시에 세우는 것도 아니고, 미국의 대지미술처럼 땅을 통제하는 다소 거친 방식도 아니며, 환경 이슈를 적극적으로 드러내고 행동을 취하는 예술도 아니다. 유럽에서는 자연 속에서 작품이 돋보이는 데 반해서, 한국의 자연미술은 '자연이 어떻게 드러나는지'를 인간의 예술 의지와 균형을 이루면서 보여준다.

전통적인 미술 안에서 자연은 표현이나 해석의 대상이 되거나 재료나 도구로써 사용된다. 혹은 작품을 설치하기 위한 장소로 이해된다. 그러나 '자연미술가'는 자연을 어떤 대상, 장소, 재료로 이용하는 것이 아니라, 자연이 있는 자리에서 예술로 들어와 예술로 작용하면서 자연을 도드라지게 만든다. 즉, 자연에서 아이디어를 얻고 '자연을 따라서' 작업한다. 긴장감을 가지고 자연에 다가가서 자연과의 구별을 만들어내면서도 분리되지 않는 지점에 있는 것. 그것은 자연과 미술의 경계선 사이에서 자연에 스미거나 투명하게 겹치는 방식으로 드러난다. 보이지 않던 것을 자연스럽게 슬쩍 드러냈다가 흔적만 남기고 떠나는 자연미술의 작업 방식에는 한국적 사고 방식이 깃들어 있다. 특히, 산이 많은 한국의 지형에서 많은 영향을 받았다. 주변이 모두 험한 산이기에 발 밑을 쳐다보며 사소한 것을 주목하고 살피게 되는 것과 이들의

작업 사이에는 연관성이 있다. 자연과 조화롭게 공존하는 삶을 추구해온 한국 사람의 정신이 예술에 닿아 자연미술로 포착된 것이 아닐까 싶다.

자연미술 작업중에는 예기치 않은 일들이 자연스럽다. 목표대로 의도한 것이 불가능하게 되기도 하는데, 중요한 것은 어떤 가능성과 변화 속에서 기대와 흥미를 갖고 작업하는 것이라고 한다. 따라서 처음에 의도한 대로 작품이 되지 않아도 그것은 '문제'가 되는 것이 아니라, 오히려 전혀 다른 것을 발견하는 '묘미'가 된다. 때로 자연미술은 예술과 놀이의 경계에 아슬아슬하게 놓여 있는 것처럼 보인다. 그러나 그 사이에 긴장감이 없다면 놀이로만 그치고 만다. 경계에서 팽팽한 긴장감을 유지하는 작품들은 즉각적으로 '좋다'고 느껴졌다. 새로운 시선을 담아 짧은 순간 직관과 상상력으로 포착한 아이디어의 정수를 남기는 것은 극도의 수준에 이르렀을 때만 가능하다. 그리고 그것을 이루어낸 작업은 지극한 예술이 된다. 자연미술은 보이는 것만큼, 그리고 생각만큼 결코 쉽지만은 않다.

　　경쟁하지 않는 자연미술은 비엔날레에서
수상하기 위한 작업도 아니고, 고객의 커미션을
받아서 하는 작업도 아니다. 그렇기에 경쟁과
비교 없이 편안한 분위기에서 예술가 마음대로
작업하는 환경이다. 여정 동안 함께 숙식하며
가깝게 지내다 보니 예술가들은 서로의 작업에
자연스럽게 호기심을 갖고 독려하며 도와주거나,
아이디어를 교환하게 된다. 이들은 한국
예술계의 무관심과 외면 속에서, 한편으로는
서구를 모방한 것 아니냐는 오해 속에서도
자신들만의 독창적인 세계를 꾸준히 이어왔다.
지금까지 지속되어온 독자적인 자연미술의
미래는 앞으로 후세대 예술가들이 어떤
방식으로 그 명맥을 잇고 전개시켜 나가는가에
달려 있지 않을까 싶다.

일정 중 저녁에는 서로의 작업을 이해하는 시간을 자주 갖는다. 작업에 대한 관심과 의견교환은 일반적인 예술 작업과 달리 상당히 적극적이고 열려 있는 편이다.

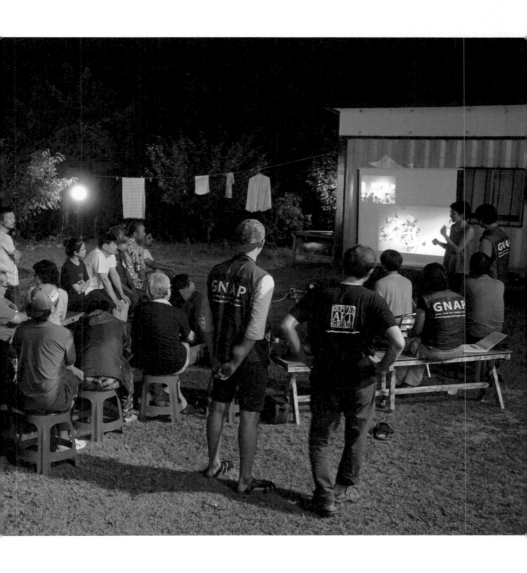

"GNAP는 그냥 미술이 아니라 문화적 행위, 문화적 움직임이다.
산업화 이전에 예술과 삶이 분리되지 않았을 때로 우리는 돌아가고자
한다. 요즘 예술은 미디어 아트와 같은 시각적 테크닉으로 너무
멀리 가서 어려운 것이 되어버렸다. 과연 그 속에 예술은 어디 있는가?
예술이 무엇인가? 인생 속에 예술이 있고, 예술 속에 인생이 있다.
자연미술은 거대하고 복잡한 것이 아니다. 발끝에 핀 꽃처럼 피부에
닿을 수 있는, 걷다가 닿는 그런 것이 예술이라 생각한다. 우리가 어떻게
자연과 동화되고 친해지고 노닐 수 있는가가 중요한 것이다."
— 이응우 작가

드디어 나도 프로젝트 일정의 끝자락에 나뭇가지와 솔잎을 보고 떠오르는 생각의 순간을 잡아보았다. 바람에 흔들리며 춤을 추는 솔잎의 잔잔한 움직임이 좋아서 나뭇가지에 늘어놓고 그 리듬감을 영상으로 기록했다. 자연미술의 매커니즘을 익히고 경험하니 누구나 예술가가 되어볼 수 있다는 점에서 자연미술의 매력을 듬뿍 느꼈다. 어쩌면 어린 시절 동네 뒷산과 놀이터 혹은 도심 아파트 화단에서 어린 예술가들이 이미 경험해보았던 것일지도 모른다. 자연미술은 잊혀져 있지만 어딘가에 있는 마음을 흔들어 깨워 일으키는 힘이 있다. 소모되고 피로한 삶을 짊어지고 있는 사람들, 자기 마음을 잃어버린 사람들에게 나는 자연미술을 권하고 싶다.

유려한, 솔잎의 춤, 2015.

유목민적인 삶은 인간이 최대로 뻗을 수 있는 자유로운
영혼의 실현이다. 유목하는 사람은 매순간 영원함을 얻는다.
정주하지 않고 오직 이동하는 사람—방황이 아닌 방랑하는 사람
—만이 새로움을 넘고 넘어 또 다른 세상을 발견할 수 있다.
자연미술의 본질에는 유목민의 발자국이 있다. 자연 속에서
생동하는 기민한 감성과 사유가 모이는 지점에 예술가는 활짝
꽃을 피웠다. 아무것도 남기지 않고 홀연히 떠난 자리에 저마다의
꽃이 피었다. 자연이 우리에게 매번 다른 얼굴을 보여주듯 그
꽃은 시시각각 다르게 변주된다. 그런데 그 꽃은 단지 물성을
지닌 자연미술 작품이 아니라, 자연과 조우한 예술 의지가 빚어낸
마음의 작용 상태의 결과이다. 더불어, 태초에 인류가 야생의
들판에서 꽃 내음을 맡고 달리던 억겁의 시간과 그것을 '나도
모르게' 기억하고 있는 인간의 모습이었다.

들꽃은 발에 쉽게 차이고 어디서나 어렵지 않게 볼 수 있다.
하지만 내 발 밑에 그런 꽃이 있는지 주의를 기울이지 않으면,
모른 채 지나간다. '너 여기 있구나' 하고 알아챌 수 있는 시선
그리고 그것을 가능하게 하는 마음, 자연미술이 지닌 방식에는
조용한 지혜가 깃들어 있다. 수많은 문제를 해결하며 21세기를
살아가야 할 우리에게 필요한 것은 바로 이런 것이 아닐까 싶다.

🌐 Yatoo-I(인터내셔널) www.yatooi.com

※ 이 글은 '2015 글로벌 노마딕 아트 프로젝트 – 코리아 II: 발끝에 핀 꽃'에 실렸던
 나의 글을 일부 발췌하여 각색한 것이다.

김순임, 발끝에 핀 꽃, 2015.
사진© 김순임.

백야의 숲에서 펼쳐지는 하이킹 아트

핀란드 콜리 환경미술축제

핀란드
Finland

콜리 국립공원
Koli National park

헬싱키
Helsinki

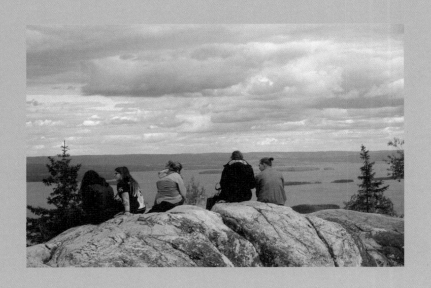

KOLI
Environmental
Art Festival

Finland

작곡가 시벨리우스 Jean Sibelius 탄생 150주년을
기념하는 행사 포스터는 문득 오래 전 일을 떠오르게 했다.
나는 음악으로 핀란드를 처음 만났다. 고등학교 재학중
학교 오케스트라 단원으로 활동하였는데, 처음으로 합주했던
곡이 시벨리우스의 교향시 〈핀란디아 Finlandia〉였다.
러시아의 지배 아래 놓인 암울한 역사적 운명의 조국을
마주한 작곡가는 핀란드에 대한 사랑과 예찬을 교향시에 담았다.
어두운 과거에서 밝은 미래로 비상하는 듯한 핀란드 특유의
민요조 리듬이 다시 귓전에 맴돈다.
콜리 Koli 환경미술축제가 열리는 핀란드 동부 지역은
호수와 숲이 많아 '호수의 땅'이라 불리기도 한다.
콜리와 피엘리넨 Pielinen 호수는 시벨리우스의 인생에
큰 영향을 미쳤다. 그는 이곳의 아름다운 경관에서 영감을 받아
작곡했다. 산 정상에서 아름다운 호수와 끝없이 펼쳐진
숲을 바라보며 깊은 생각에 잠긴 시벨리우스를 그려보았다.
그리고 백야의 숲에서 여전히 타오르는
예술가들의 흔적을 떠올려보았다.

핀란드는 내게 여행이 아닌 '살고 싶은 나라'이다. 유럽에서
숲이 가장 많은 핀란드는 국토의 70%가 나무로 덮인 아름다운
자연 환경과 낮은 인구밀도 덕분에 어느 곳에서나 여유 있는
삶을 가능케 한다. 6월 초순경 방문한 핀란드에서는 모든 것이
피어나기 시작했다. 여름이 천천히 오는 이곳에서는 이때라야
연약한 연두 물결의 잎들이 차오르고 아기 손 같은 꽃들이 고개를
내밀어 아직 오지 않은 여름을 끌어당긴다. 나뭇잎 색깔이 짙고
어두워지는 한여름이 지나가면 버섯과 산딸기 열매를 주우러
다니는 가을 숲으로 변신한다.

헬싱키에서 출발한 기차는 7시간 정도 달려서 러시아 국경
지대와 가까운 동부 지역의 요엔수Joensuu에 도착했다. 콜리
환경미술축제의 운영 리더 중 한 명인 예술가 뚜이야Tuija Hirovenen-
Puhakka가 나를 목적지 콜리까지 안내해주었다. 키가 큰 곧은
소나무와 하얀 자작나무가 끝없이 펼쳐진 가운데 청명한 호수가
자주 눈에 띈다. 이 지역 경제의 주요 섹터는 종이 산업이다.
정부에서는 정원을 가꾸듯 주기적으로 좋지 않은 나무를
자르고 다시 작은 나무를 심고 돌보는 일을 반복한다. 이 지역
카렐리아Karelia 사람들은 호수 주변에 별장을 가지고 여름 호수에서
보트 타는 일을 즐긴다. 겨울에는 영하 30도까지 기온이 내려가고
호수가 얼지만, 핀란드 사람들은 추위에 강해서 돌아다니는 데
끄떡없다며 뚜이야가 찡긋 웃었다. 핀란드 사람들은 맑고 청명한
공기를 마시면 몸과 마음에 좋은 것이 들어온다고 믿는다.
미세먼지 걱정 없는 환경이 부럽지 않을 수 없다.

콜리 환경미술축제는 핀란드 북 카렐리아에서 봄부터 가을에 걸쳐 열리는 국제 환경미술 프로젝트이다. 예술가이자 축제의 리더 떼이오 Teijo Karhu를 중심으로 북 카렐리아 출신의 예술가 6명이 모여 협회 Environmental Art and Community Based Art PYRY*를 설립하고 커뮤니티 기반의 축제를 기획했다. 콜리 국립공원과 200여 명의 주민이 살고 있는 콜리 마을에서 열린 환경미술'축제'('전시'가 아님)는 사람들의 참여를 이끌어내고 커뮤니티와 웰빙의 감수성을 높이는 것을 목표로 한다. 환경미술의 개념은 미술에만 초점을 둔 것이 아니라, 사회적이고 심리적인 환경이라는 보다 넓은 범주의 환경을 고려하는 것이 특징이다. 다시 말해서, 미술관 밖에 있는 좀 더 커다란 질문을 향하는 축제에는 모든 종류의 환경이 포함된다. 그것은 도시가 될 수 있고 커뮤니티가 될 수도 있으며 사람이거나 심리적인 것이기도 한 거의 모든 것이다. 축제는 환경과 사람 모두에게 영구적이거나 사라지는 흔적을 남기는 '환경미술 해프닝'을 만들어왔다. 작품들은 일시적인 것이 대부분이지만, 커뮤니티와 관련되어 지역 주민들과 함께 작업한 작품의 경우에는 영구적인 형태로 남아 있다.

* PYRY(뿌루)는 핀란드어로 눈보라를 뜻한다.

축제 기간 동안에는 1999년부터 운영되고 있는 예술가 레지던시 Ryynänen가
만남의 장소가 되어 지역주민, 여행자, 축제 참여자, 파트너 등이 이곳에서
다양한 활동을 한다. 레지던시 1층에는 작은 카페가 있고 맞은편에는
1900년대 초반의 생활상을 엿볼 수 있는 작은 역사 박물관도 있다.

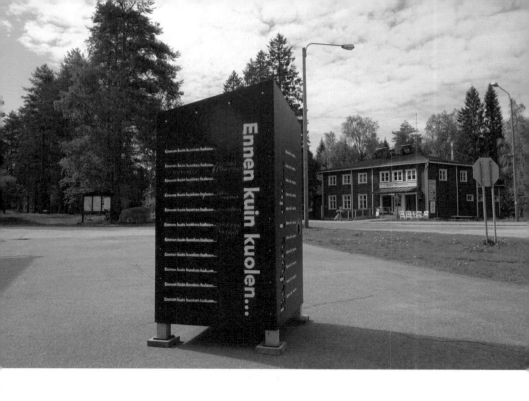

캔디 창 Candy Chang의 'Before I die'는 레지던시 맞은편에 있는
관광안내소 앞에 설치되었다. 마을을 방문한 사람들이 죽기 전에 하고
싶은 것들을 적어놓았다. 나도 죽기 전에 해보고 싶은 것을 적어보았다.
해보고 싶은 것은 많은데 적을 공간은 한 칸이어서 아쉽다.

나는 레지던시 바로 옆에 위치한 통나무 숙소에 짐을 풀었다. 아직은 쌀쌀한 날씨 속에 물씬 피어 오르는 통나무 향이 몸과 마음을 따뜻하게 해주었다. 이곳에 머무는 동안 사람보다는 온갖 종류의 나무들을 실컷 보았다. 그리고 단 한 번도 어둠을 본 적이 없는 독특한 경험을 하게 되었다. 핀란드의 여름은 백야 현상으로 밤 12시가 넘어 새벽이 될 때까지 여전히 밝기 때문이다. 깊고 밝은 밤의 한가운데 머무는 시간이 되면 나만이 아는 고요한 파라다이스로 입장하는 묘한 기분이 들었다.

다음날 이른 아침, 이 지역 일대를 탐방했다. 지도 Slash and Burn Gallery Map를 들고 햇살이 쏟아지는 길을 천천히 걷기 시작했다. 이른 아침이어서 사람들은 보이지 않았다. 곧게 하늘로 뻗은 자작나무들이 아침을 하얗게 물들인다. 자연의 침묵을 깨고 미지의 세계로 향할수록 신비로운 기운이 느껴졌다. 낯선 장소에 발걸음을 들일 때마다 숲은 경외롭고 또 한편으로는 기분 좋은 긴장감을 주었다. 깊은 숲에 들어서면 땅에 닿을 때마다 바스락거리는 발자국 소리는 유난히 커지고, 숨소리가 확성기로 울려 퍼지는 것처럼 느껴질 만큼 주변은 고요했다. 사람이 보이지 않는다면 무섭겠지만 이곳에서는 전혀 그런 느낌이 들지 않았다. 핀란드의 자연은 내게 아무런 대가 없이 놀라운 평화의 순간을 선물해주었고 덕분에 그동안 쌓인 스트레스를 털어냈다.

산속에 드문드문 놓인 통나무 집과 농장이 정겹다. 항구까지 이어지는
등산로와 산 곳곳에는 지난 환경미술축제의 흔적들이 남아 있다.

가파른 산길을 오르내리는 길의 끝에 거짓말처럼 푸르른 피엘리넨 호수가 얼굴을 드러낸다. 작은 항구 사타마 Satama에서 바라본 호수는 지금껏 어디서도 본 적 없는 청량하고 깨끗한 풍경이다. 나는 마치 태어나서 호수를 처음 본 사람처럼 그 풍경에 젖어 들었다. 엄마 같은 햇살은 숲을 뚫고 나온 나를 한참이나 어루만졌고, 호수에 닿아 반짝이며 햇살이 번져나갈 때는 아무런 생각을 할 수 없었다. 참으로 놀랍고 명상적인 순간이었다. 그 호수를 두고 되돌아가는 일이 애석한 일처럼 느껴질 정도였으니, 나는 이 환경에 꽤나 감동받고 매료된 모양이다.

Michael Fairfax,
Ripped from the earth to sing again, 2015.

마이클은 관광안내소 옆에 놓인 나무 뿌리를 보여주었다.
그는 이 나무 뿌리를 보기 전까지 나무에 뿌리가 이토록 많은지
미처 몰랐다고 했다. 나 역시도 그랬다.

다시 숙소 주변으로 돌아와서는 본격적으로 예술가들을 만나기 시작했다. 잉글랜드 서머셋 출신의 마이클은 몇 개의 나무 뿌리를 콜리 지역 일대에 놓았다. 그는 마을을 돌아다니다가 한 달 전에 태풍으로 쓰러진 서너 개의 나무를 발견했다. 나무에 생명을 다시 불어넣고 싶었던 예술가는 주민들의 도움을 받아 바람에 쓰러져 죽은 나무를 이동시켰다. 그리고 나무에 해를 가하지 않으면서 잘려나간 부분은 줄을 더해 사람들이 연주할 수 있게 만들었다. 새롭게 탄생한 나무의 소리를 듣기 위해서는 뿌리에 가까이 다가가 나무를 안고 귀를 기울여야 한다. 누군가 연주하면 공명하여 소리가 뿌리 끝까지 전달된다. 그는 어쿠스틱한 음악이 아니라 나무 자체로 들을 수 있는 음악을 시도했다. 죽은 나무는 그렇게 다시 태어났다.

베이이 숲에서 펼쳐지는 하이킹 아트 – 판란드 폴리 환경미술축제

Kimmo, *I will survive/ All I need*, 2015.

투박하고 소박한 지붕은 옛 시대를 상징한다. 2차 세계대전 이후 핀란드에
아무것도 없던 시절, 감자를 지하에 저장했던 핀란드 옛 사람들의 집처럼
이 집 한켠에는 감자를 넣는 상자가 있다. 살기 위해 필요한 감자, 우유,
병, 무언가 넣을 수 있는 빈 상자들. 이것은 결코 포기하지 않고 다시
일어서려 했던 사람들을 상징적으로 보여준다. 그가 만든 집의 계단을
따라 내려가보고 의자에도 앉아서 하늘을 올려다 보았다. 그는 시간이 더
많았으면 문이나 화장실, 사우나 같은 것을 만들 수 있었다며 아쉬워했다.
예술가의 집은 결코 모든 준비가 끝난 집이 아니라 다른 것을 할 수 있는
가능성이 남은 상태로의 예술이었다. 사람들은 반쯤 완성된 예술 작품을
두고 이곳에서 자기만의 이야기를 더해나갈 것이다.

작가는 스튜디오에서 조각을 만든 후 사진을 찍어 숲 속 곳곳에
걸어놓았다. 덕분에 자연스레 숲 속 갤러리가 만들어졌다. 조각은
핀란드의 숲, 호수, 이끼가 낀 산, 나무껍질, 광활한 들판에 대한
이야기를 마법적이고 민속적인 방식으로 보여주는 내용이다.
그것들은 다양한 인간의 감정—갈망, 친밀함, 상처받기 쉬운 약함
—을 나타낸다고 한다.

Jenni Tieaho(Lohja)의 사진 작업이
숲 속 나무 사이에 걸려 있다.

처음에는 그가 늘 헤드폰을 끼고 있어서 힙합하는 뮤지션일
것이라 생각했다. 그러나 작업할 때 나무를 자르는 소리가 너무
커서 귀를 보호하는 헤드폰임을 곧 알게 되었다. 핀란드 작가
킴모Kimmo의 작업은 마틸라Matilla 집 옆의 빈터에 그만의 집,
그만의 세계를 만드는 것이다. 마을 근처에서 종이 회사가 쓰지
않고 버려둔 은사시나무를 차로 싣고 온 후, 기계로 나무를
매끈하게 자르지 않고 모두 직접 톱으로 잘라서 작업했다. 그는
노동이 필요한 작업 과정 자체가 예술이자 놀이라고 생각하여
누구의 도움도 받지 않았다. 그래서 처음부터 끝까지 모든 것을
혼자서 진행하였다.

2015년의 핀란드는 시벨리우스 탄생 150주년을 기념하는
행사와 함께 조각가 에바 뤼내넨Eva Ryynänen의 탄생 100주년
기념 행사가 열리는 중요한 해였다. 나는 떼이오의 배려로
축제에 참여한 세 명의 예술가들과 함께 피엘리넨 호수 반대편
리에크사Lieksa 근처의 에바의 집을 방문하게 되었다. 에바는 평생
500개가 넘는 나무 조각을 만들었다. 그 중 가장 잘 알려진 것은
부오니스라티Vuonislahti 지역의 죽은 소나무로 조각한 파테리Paateri
교회와 그녀가 거주했던 집이다. 자그마한 체구의 여성이 도대체
어떻게 이 커다란 나무를 자유자재로 다룰 수 있었는지 감히
짐작조차 되지 않는다. 혼신의 힘으로 만든 섬세한 나무 조각과
공간에서 예술가의 숨결이 고스란히 느껴졌다.

Eva Ryynänen,
Paateri Church, 1991.

구석구석 섬세한 매력을 지닌 파테리 교회는 에바 뤼내넨이
예술가로서 작업한 작품 가운데 가장 크다. 외관과 내부 모두
그 섬세하고 아름다운 모습에 입이 다물어지지 않는다. 여름
시즌에는 매일 대중에게 교회와 집을 공개하여 누구라도
방문이 가능하다.

나는 콜리 문화협회Koli Culture Association 회장이자 환경미술축제 조직과 운영에 관여하고 있는 돌 디자이너 유카Jukka Tommila와 레지던시를 운영하는 리사Lisa의 집에 초대받아 핀란드 문화를 제대로 경험하게 되었다. 처음으로 맛보는 핀란드 가정식과 환상적인 파이rapanpenipünukka 그리고 이 시즌에만 먹을 수 있는

크리스마스 트리의 솔잎이 식탁 위에 올라왔다. 식사 후에는 다 같이 핀란드 사우나를 했다. 사우나에 있다가 바로 옆 호수에서 수영을 하고 다시 사우나하기를 반복하는 식이다. 보슬보슬 비가 내리는 해가 지지 않는 저녁이었는데, 뜨거운 사우나와 차가운 호수를 번갈아 오고 감은 낯설지만 황홀한 경험이었다.

Jukka Tommila, *The Bridge at Koli harbor*, 2013.
사진© Teijo Karhu & Miia Rosenius.

돌 디자이너 유카는 빌 게이츠와 같은 세계 유명 부자들의
의뢰를 받아 부드러운 돌로 벽난로 등을 디자인하고 제작하는 일을
한다. 작업실에 가득한 드로잉과 설계 도면, 집 밖의 작업장에서
아이디어 넘치는 다양한 제품을 구경했다. 그는 광고업계에서
사람들을 현혹하며 거짓말하는 일에 회의를 느껴 그만두고
2개월 동안 유럽을 돌아다니던 중 영국에서 돌 디자인 분야를
발견하고 뛰어들었다. 1995년부터 나무를 시작으로 돌, 철, 놋쇠 등
이제는 모든 재료를 다룰 줄 알게 되었다고 한다. 유카는 2013년
환경미술축제에서 피엘리넨 호수 근처에 그의 제자와 함께 작은
돌다리를 만들었다. 수천 년 전의 전통적인 기술을 사용하여
지역에서 나오는 규암硅巖으로 다리를 제작하였는데, 이 옛 기술은
강도 높은 노동이 필요하여 오늘날에는 거의 쓰이지 않는다고 한다.

핀란드에서 가장 잘 알려진 국가적이고 상징적 경관을 지닌
콜리 국립공원에는 매년 13만 명이 방문하여 휴식을 취하고 간다.
이곳은 과거에도 오늘날에도 예술가들에게 끝없는 영감을 주는
곳이다. 100년 전 작가와 음악가 등 예술가들이 와서 휴식하고
영감을 얻곤 했으며, 핀란드의 어떤 예술가는 겨울에 우코콜리
산봉우리에서 블루베리 먹은 것을 가장 행복한 시간으로
꼽는다고 한다. 국립공원의 정상에 올라 탁 트인 경관을 바라보고
있자면 왜 예술가들이 이곳에 왔는지 저절로 이해가 된다. 콜리
환경미술축제가 웰빙에 주목하면서 하이킹 예술 Hiking Art 을
진행함에는 콜리의 더할 나위 없이 훌륭한 환경이 한몫 하고 있다.

오프닝 행사의 일환으로 우코콜리Ukko-Koli 산봉우리에서
환경심리학자이자 테라피스트와 함께 하는 '자연과 건강 치유
프로그램'에 참여했다. 우리는 각자 가장 잘 감지할 수 있는
장소를 찾아서 그곳에서 자신이 하고 싶은 대로—예를 들어
앉거나 뛰거나 자거나—시간을 보냈다. 나는 호수가 내려다보이는
곳에 걸터앉아 눈을 감았다. 어떤 커뮤니케이션도 금지되었기
때문에 각자의 장소에 더 몰입하면서 주변 환경을 감지할 수
있었다. 이후 둘씩 짝을 지어 상대방이 고른 장소에 가서 똑같이
체험하고 각자가 느낀 경험을 대화로 나누었다. 낯선 곳에서도
강요되지 않는 편안한 감정을 느낀 유익한 경험이었다.

Ukko-Koli에서 Ukko는 'Old Man', Akka-Koli의 Akka는 'Old Woman', Paha-Koli의 Paha는 'Bad or Evil'을 뜻한다. 마녀와 괸런된 설화가 전해져오는 오래된 숲에는 히귀종 나비들과 야생 꽃이 산다. 여름에는 말을 타거나 보트를 타고 호수의 크고 작은 섬들에서 낚시를 즐기고, 겨울에는 스키를 타거나 호수에 얼음 길이 생길 때는 얼음 위로 차를 타고 이동하기도 한다.

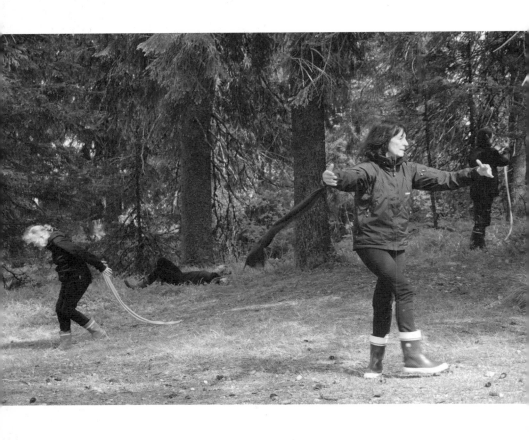

콜리 국립공원 우코콜리의 방문자 센터에서 퍼포먼스 그룹 Lila Dance &
Company의 공연으로 Slash and Burn Gallery 오프닝 행사가 열렸다.
Slash and Burn Gallery는 2015년 7월 1일부터 10월 31일까지 열렸다.

콜리 환경미술축제 첫해의 목표는 북유럽 예술가들의
협력과 커뮤니티 기반의 축제를 정립하는 것이었다. 다음 해에는
예술가들이 콜리를 더 잘 표현하도록 하는 데 집중했으며,
2015년에는 '접근성'을 화두로 삼았다. 그들은 지난 경험에
기초하여 축제의 접근성을 향상시키는 단계로 나아갔다.
접근성에 대한 고민을 반영한 지도는 신체적으로 불편한
사람들에게도 도움이 되었다. 주요 장소의 접근성에 대한 정보를
모아 홈페이지와 지도에 표시하고, 각 사이트에 표지 사인을
설치하거나 접근 불가능한 통로를 줄이는 길을 고안했다.

또한 그들은 지역 커뮤니티를 통해 어떤 이슈와 문제가
생기는지 이민자들과도 함께 고민을 나누고 싶어했다. 핀란드
이민자들이 제대로 정착하지 못하는 점을 고려해 레이크사
지역의 이민자들과 함께 진행한 프로그램이 인상적이었다.
대학과의 연계 워크숍 역시 커뮤니티와 함께 했다. 커뮤니티를
생각하는 전시와 활동은 여러 방면에서 긍정적인 반응을
이끌어냈고, 질적인 수준도 높았다. 준비 기간을 포함해 4년간
축제에 힘을 쏟은 결과 많은 예술가를 만났고, 풍부한 네트워크를
바탕으로 환경미술축제가 계속될 수 있는 가능성을 발견했다.
현재는 콜리에서 '걷는 예술 Walking Art'을 기반으로 한 새로운
축제를 기획중이다.

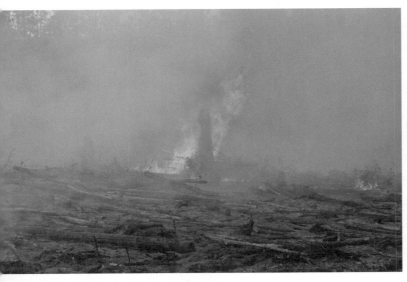
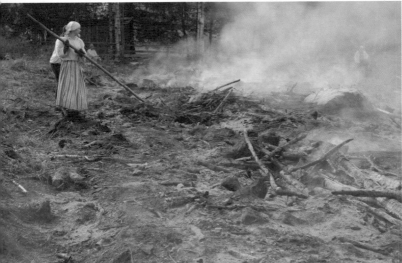

Harri Piispanen and Tristan Hamel, *From the Ground*, 2015.
사진© Teijo Karhu & Miia Rosenius.

화전은 농사의 한 방법으로 주로 산간 지대에서 풀과 나무를 불살라
버리고 그 자리를 일구어 농사를 짓는 밭을 일컫는다. 화전 지역에
놓인 작품은 나무 줄기 형태로 만들어진 점토 조각이다. 각각의 나무
조각은 나무 그루터기 위에 세워졌다. 작품의 아이디어는 이 지역의
화전 지대에서 조각들이 '태워졌다'는 데 있다. 조건이 적절하면
전통적인 화전 농법에 따라 세라믹 조각이 되고, 그렇지 않으면
점토가 천천히 태워져서 땅으로 돌아가게 된다.

내가 떠나기 전, 뚜이야는 예술가들의 이름을 한국어로 모두 적어줄 수 있는지 부탁했다. 인터뷰 중 알게 된 한국어에 대한 호기심 때문이라 생각했는데, 그녀는 오프닝이 끝나고 작별할 때 편지 봉투에 사람들의 이름을 각기 한국어로 써서 자신의 작품 사진 엽서를 넣고 선물로 주었다. 나는 그녀에게서 사람을 기억하는 방법을 하나 더 배우게 되었다. 그녀가 내게 말했다.

"나는 좋은 감을 가진 사람인데, 너와는 언젠가 이런 일로 다시 만나게 될 것이라는 예감이 들어."

🌐 www.koliartfestival.fi

야영하는 예술과 디지털 디톡스

스코틀랜드 환경미술축제

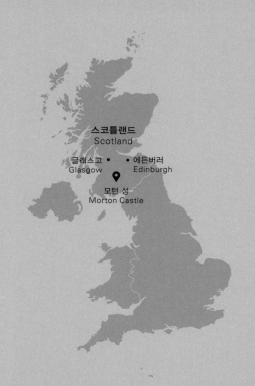

스코틀랜드
Scotland

글래스고 •　•에든버러
Glasgow　　Edinburgh

모턴 성
Morton Castle

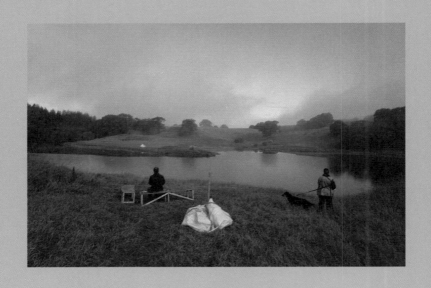

Environmental
Art Festival
Scotland

Scotland

안개가 자욱하게 내려앉은 모턴Morton 성城 호수를 향해
한 손에 하프를 들고 안개 속으로 걸어가는 여인이 있다. 그녀는
막다른 길에 놓인 의자에 앉아 조용히 하프를 연주하기 시작했다.
투명한 하프 소리는 날개를 달고 호수 위로 잔잔히 퍼져나간다.
사람들은 안개를 뚫고 영롱히 퍼져 나오는 하프 소리의
근원지를 향해서 마법에 홀린 듯 발걸음을 옮기기 시작한다.
잠시 후, 어디선가 피리를 연주하는 남자가 나타났다.
호수 맞은 편의 말들은 피리 소리를 따라 고개를 흔들며
천천히 앞으로 나아간다. 안개를 뚫고 자유로이 비행하던
투명한 소리는 이곳저곳에 닿았다가 아침 햇살이 번지면서 사라진다.
그들은 모두 축제를 즐기러 온 마을 주민이다. 이토록 부드러운 아침,
흩어지는 안개가 야속했다. 나에게 다시 이런 아침이 찾아올까?
나는 영국의 목가적이고 낭만적인 풍경화가 과장된 이데아적
장면이라 생각하곤 했다. 하지만 영국 예술가들이 왜 그러한
그림을 그릴 수밖에 없었는지 이곳에서 깨닫게 되었다.
그 풍경은 실재였다.

글래스고 공항에서 수하물을 찾지 못해 거의 빈손이 되었다. 걱정을 한가득 짊어진 채 익숙하지 않은 스코틀랜드 억양과 낭만적인 창 밖의 풍경에 번갈아 놀라는 사이, 어느 새 목적지에 도착했다. 본격적인 캠핑 시작 전날이었지만, 일찍이 언덕에 자리 잡고 텐트를 치는 사람들이 보였다. 듣던 대로 스코틀랜드의 날씨는 대단히 변덕스러웠다. 갑자기 비가 내렸다 다시 해가 나왔다 곧 찬바람이 불어 도무지 걷잡을 수 없었다. 당황하는 나와는 달리, 변화무쌍한 날씨가 당연하다는 듯 차분하고 평온한 이곳 사람들이 인상적이었다. 오래지 않아 모턴 성을 둘러싼 호수와 굴곡진 언덕 사이로 하루를 닫는 석양이 번지기 시작했다. 그 풍경은 헨리 데이비드 소로 Henry David Thoreau 『월든』의 어느 구절을 떠올리게 했다.

인간은 본래 야생에 있던 것인데
야외에 사는 것이 무엇인지 모르게 되었다.

야생이라 부를 수 있는 환경에서 지내본 것이 언제였는지 기억을 더듬다가 걸스카우트 꼬마 시절을 포함한 몇 번의 야외 경험이 생각났다. 다시 날것이 필요한 시기에 찾아온 적절한 기회라고 생각하니, 8월 말에도 스산한 스코틀랜드의 공기가 조금 누그러지는 듯했다. 막바지 준비에 한창인 축제 관계자들과 짧은 인사를 나누었다. 스코틀랜드 사람들의 따뜻한 환영과 친절한 마음에 잃어버린 짐 걱정도 뒤로 한 채 다시 기대와 설렘을 되찾았다. 어느덧 해는 넘어가고 어둠을 밝히는 깜찍한 전구들이

베이스캠프에 대롱대롱 매달려 반짝이기 시작했다. 주최측에서
배려해준 텐트에서 잠을 청하며 어떻게든 야생의 생활에
적응되기를 바랐다. 피곤했던 탓인지 엉덩이가 얼어버릴 것 같은
매서운 추위에도 금세 잠이 들었다.

　　스코틀랜드 환경미술축제(이하 EAFS)는 2013년 첫 축제의
성공을 시작으로 2년마다 개최되는 누구에게나 열린 축제이다.
2015년은 덤프리즈Dumfries and Galloway의 쏜힐Thornhill에 위치한
모턴 성Morton Castle 주변에서 이틀 동안 오프그리드Off-Grid(전기나
수도망을 사용하지 않고 자급자족하는 것) 캠프 형식으로 진행되었다.
빈손이 된 나는 휴대폰이나 전자기기 없이, 환경미술축제가
지향하는 오프그리드 캠핑과 디지털 디톡스Digital Detox를 경험하기
위한 최적의 조건을 갖추게 되었다. 인간과 경관 그리고 환경의
관계를 탐사하는 축제는 경관을 위해서 혹은 경관의 일부분으로
만들어진 예술을 발견하는 '예술과 걷기' 축제였다. 이들은 '단절:
다시 연결하고 다시 설정하는 미래Disconnect: Reconnect and Redirect Our
Future'를 부제로 삼았다.

EAFS는 단 이틀 동안 여러 곳에서 워크숍, 탐사, 가이드 산책, 퍼포먼스, 모닥불 대화 등 다양한 프로그램이 동시다발적으로 진행되기 때문에 기간 내에 모든 프로그램에 참여하기란 사실상 불가능했다. 아침 일찍 일어나 어떤 프로그램에 참여하면 좋을지 고심하는 사이, 방문객이 점차 늘면서 축제는 활기를 띠기 시작했다.

모턴 성 앞 언덕에는 축제의 본거지로 휴식과 다과를 즐기며 사람들이 만나고 정보를 교환하는 정보 안내소 '우체국 Post Office'이 마련되었다. EAFS를 구성하는 요소들은 이 근방을 중심으로 꽤 먼 곳까지 골고루 분산되어 있었다. 초대받은 예술가들 가운데 일부는 가까운 곳에서 작업하지만, 대부분은 좀 더 먼 바깥 경관들 사이사이에서 '발견되기를' 기다린다. EAFS는 스코틀랜드의 목가적인 풍경을 두 발로 탐사하러 나서는 사람에게만 허락된다.

사람들은 축제 장소에 접근할 때 어떤 방식으로 여행을 할지, 만약 자동차를 가지고 온다면 어떻게 할지 — 아예 집에 두고 오거나 축제 장소 한편에 위치한 임시 주차장에 두거나 — 등에 대해서 고려해보게 된다. 이것은 방문자로 하여금 자동차로 여행하기 이전에 자전거나 걷기를 택해볼 것을 장려하는 사려 깊은 장치이다. 여정을 떠나는 시발점부터 일상의 교통수단에서 잠시 멀어질 것을 권장하는 셈이다. 주최측은 대신 EAFS 방문에 용이한 세 대의 미니 셔틀버스를 정기적으로 운영했다. 지역의 교통 체증을 최소화하면서 EAFS 장소에 접근하기 쉽도록 하기 위해서였다.

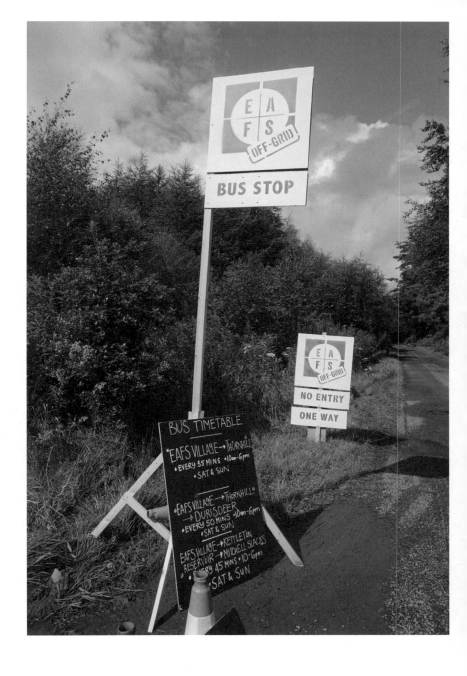

주요 거점을 연결하는 미니 셔틀버스 정류장. 3개 노선이 운영되었다.
축제장은 모턴 성 근처의 중심 장소에서 외곽까지 넓은 공간에 퍼져 있고
꽤 거리가 멀기 때문에 EAFS 미니버스를 타고 이동할 수 있다.

Crafted Space, *Urchin*, 2015.

Crafted Space의 크레이티브 디렉터 제니 홀Jenny Hall은 프로젝트를
위해서 웨일즈 중부의 디피Dyfi 계곡을 기반으로 예술가, 선원, 기술자
들과 협력하며 그들만의 순례를 해왔다. 원시적인 삶을 사는 부족이
여행중 뗏목을 타고 표류하면서 생존을 위해서 무언가 모으고 연결하며
안식처를 찾는 행위와 비슷하다. 어친Urchin이 물 위의 여정을 끝내고 땅
위로 올라왔을 때는 많은 이들이 쉬어가는 휴식공간이 되어주었다.

Zero Footprint는 정해진 장소에서 6년간 풍경 사진을 작업했다. 이들은 여행이 다양하고 흥미로운 상상을 창조하는 전제 조건이라는 생각에 정면으로 도전한다. 많은 구간을 이동하는 나의 프로젝트와 달리, 한 장소에서 오랜 시간 집중하며 풍경을 읽어나가는 다른 관점을 만나게 되어 즐거웠다. 예술가는 EAFS에서 참가자들을 초대하여 자기만의 Zero Footprint를 기록하는 워크숍을 진행했다. 참가자들은 사전에 지정된 모턴 성 주변 풍경을 산책한 후, 눈을 감고 주변의 소리에 귀 기울이는 명상을 한다. 그리고 주의 깊은 관찰을 바탕으로 각자의 기록을 남긴다. 참여자들의 작업은 이후 쏜힐Thornhill에 있는 갤러리Thomas Tosh Gallery에서 전시되었다.

축제에 참여한 사람들이 낮 동안 각자의 탐사 여정 속에서 예술을 만나고 돌아오면, 음식을 요리할 수 있는 '불의 강 River of Fire'으로 속속 모여든다. 모턴 성 근처에 위치한 공용 바비큐 시설은 축제기간 내내 종일 운영되어 사람들이 음식을 즐길 수 있도록 도왔다. 처음에는 이곳을 관장하는 콕스 Jools and Jem Cox 부부가 요리사인 줄 알았으나 내 예상은 보기 좋게 빗나갔다. 그들은 예술가였고 음식을 만들어 사람들이 서로 나누는 장을 만드는 것 자체가 예술이었다.

이 프로젝트는 세상에는 모두를 위한 충분한 음식이 있지만 공정하지 않다는, 그래서 음식 빈곤의 문제가 발생한다는 생각에서 출발하였다. 줄스 Jools 는 지역의 환경과 예술 프로젝트 전문가로 폭넓은 지식과 경험을 가졌고, 젬 Jem 은 지붕을 만드는 기술자로 30년 넘게 스코틀랜드의 많은 건축물에 관여해왔다. 이들은 빵과 생선 등을 굽는 화덕을 직접 고안하였다. 화덕에는 그 지역 Dumfries & Galloway 의 11개 주요 수로와 강, 바다에서 수집한 흙이 사용되었다. 캠프 참가자들도 예술가 부부와 함께 화덕에 흙을 덧대는 것을 도왔다. 방문객들은 이곳에서 나무를 자르고 곡식을 빻아 빵을 만들거나 물고기와 고기를 요리해서 서로 음식을 나눈다. 지역의 바다와 강에서 구한 생선 구이, 바비큐, 구운 야채, 옥수수, 직접 만든 피자…. 공항에서 짐을 찾지 못한 채 이곳에 온 내게 예술가 부부는 온갖 음식들을 수시로 건넸다. 아낌없이 베푸는 이 예술 작품이 나는 가장 좋았다. "예술이 밥 먹여주냐"는 혹자의 질문에 주저하지 않고 긍정할 수 있게 되었다고 할까.

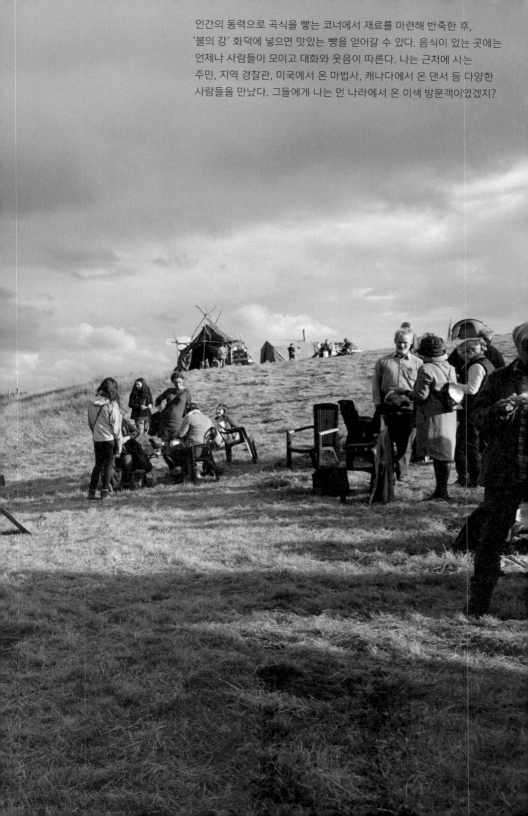

인간의 동력으로 곡식을 빻는 코너에서 재료를 마련해 반죽한 후,
'불의 강' 화덕에 넣으면 맛있는 빵을 얻어갈 수 있다. 음식이 있는 곳에는
언제나 사람들이 모이고 대화와 웃음이 따른다. 나는 근처에 사는
주민, 지역 경찰관, 미국에서 온 마법사, 캐나다에서 온 댄서 등 다양한
사람들을 만났다. 그들에게 나는 먼 나라에서 온 이색 방문객이었겠지?

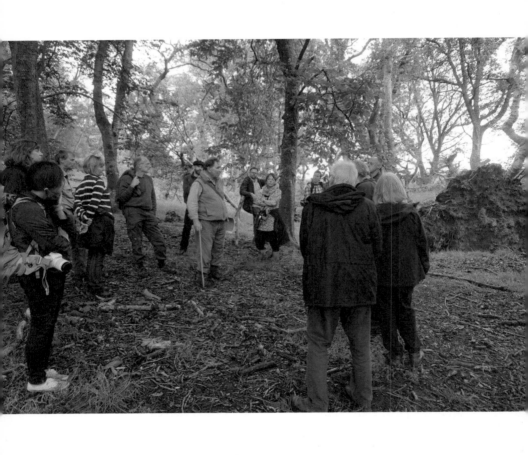

맛있는 식사 후에는 '옛 지도와 함께 떠나는 산책' 프로그램에
합류했다. 역사지리학자 데이비드 먼로David Munro가 이끄는 가이드
산책은 이 지역의 옛 지도를 보면서 풍경을 해석하는 시간이다.
옛 지도는 과거에는 중요했지만 더 이상 사용하지 않는 잃어버린
이름과 지명을 통해 땅의 주인을 드러낸다. 지도 속 풍경은
사람들이 과거에 어떻게 땅을 점유하고 사용했는지 알려준다.
300년 전 사람들이 경관의 특징을 어떻게 묘사하고 상상했는지
헤아리는 동안 문득 내 어린 시절이 떠올랐다.

내가 유년 시절을 보낸 동네는 수십 년 전과는 너무나
달라져서 이제는 옛 모습의 흔적이 거의 없다. 모두 논과 밭이었던
땅에는 대규모 아파트 단지들이 생겨났고 행정구역 자체도
바꾸어 놓았다. 예전에는 그곳에서 심심치 않게 청개구리를 보곤
했는데, 이제는 멸종 위기에 처해서 보기 힘들어졌다. 나의 희미한
기억 속에 남겨진 옛 풍경이 언제까지 지속될지 자신이 없다.
가끔 그런 풍경의 흔적을 들춰보고 싶을 때는 지도와 사진을
남겨놓았으면 좋았을걸 하는 생각이 든다.

데이비드 선생의 가이드 산책을 따라다니며 문득 외할머니
댁 마당 너머로 보이던 산이 갑자기 없어진 일도 생각났다.
겨울에는 눈이 쌓여 하얀 거북이 등처럼 보이던 산자락에는 이제
멋없는 납작한 공장과 산업단지가 그 자리를 대신한다. 허락
없이 나의 풍경을 빼앗긴 상실감은 누구에게 보상을 받을 수도
하소연할 수도 없다. 바라만 보아도 그저 든든하고 포근했던 산의
부재는 이곳에서도 나를 따라다녔다. 이제는 그만 개발되어도

충분하다는 생각은 나만의 생각일까? 너무 많은 것이 빠르게
바뀌고 금방 사라져버려서 오래 머물러주는 것들에 유난히
감사한 요즘이다.

　탐방이 끝나고 다시 캠핑 장소로 돌아와서 휴식을 취하고
있을 때 벌써 오후의 끝자락이 드리워졌다. 낮 동안의 열기가
호수로 옮겨져 붉은 얼굴이 출렁이기 시작할 때쯤 멀리서
달그락거리는 말들의 소리가 들려왔다. 곧 사람들의 함성이
터져 나오고 주변은 오랜만에 시끌벅적했다. 말을 탄 멋진
기수 단체가 환호와 갈채를 받으며 유유히 최종 목적지인 캠핑
장소로 들어오고 있었다.

Lead Artist – Jan Hogarth, Katie
Anderson and Sheila Pollock,
Quest, 2015.

이 프로젝트는 모파트 Moffat의 하펠 Hartfell 언덕에 있는 샘물을
모턴 성까지 길어오는 긴 승마 여정 퍼포먼스이다. 'Quest'는
환경예술가 얀 호가스 Jan Hogarth가 니콜라이 톨스토이 Nikolai
Tolstoy의 책 'The Quest For Merlin'에서 받은 영감에서
시작되었다. 과거의 고통과 슬픔을 치유하는 예언적인 물의
이야기는 이 지역 언덕을 따라서 땅의 전설과 신화의 기원을
돌아보고 사람과 환경의 미래를 연결하는 성찰적인 내용을
담고 있다.

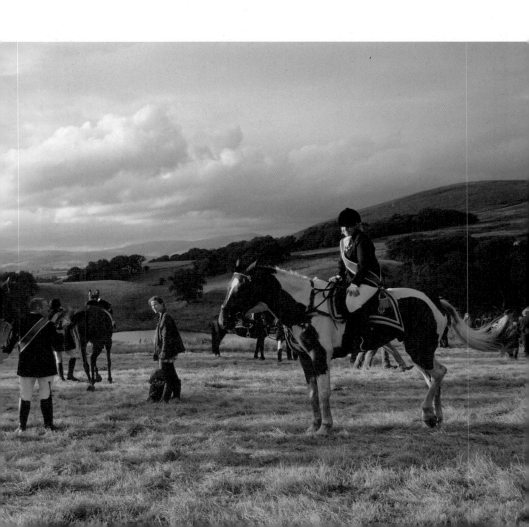

해가 진 후, 사람들은 축제가 선정한 주제별 그룹에 각자의 관심에 따라
모여들었다. 인류의 가장 오래된 소셜 미디어는 모닥불이었을 것이다.
불의 강 주변을 밝히는 물고기 모형에 불이 붙어 달빛의 밤을 뚫고
헤엄친다. 어둠이 깔린 자리에 모닥불을 마주하고 삶과 우주에 대한 진지한
이야기들이 밤 공기 사이로 오갔다. 사람들의 다양한 생각, 질문들을 주의
깊게 듣고 오랫동안 이야기를 이어나갈 수 있는 문화가 부럽다.

Jim Buchanan,
Hand Held Journey 미로 워크숍.

대규모 미로를 만드는 작업으로 널리 알려진 작가는 참여자들과 함께 먼
들판으로 이동했다. 그리고 지역에서 발견된 흙으로 손 안에 담길 만한
작은 구체 모양의 미로를 다 함께 만들었다. 작은 미로는 마치 온 세상을
압축하고 있는 것처럼 보인다. 내가 만든 작은 세상을 손에 쥐고 미로 같은
공간을 걸어보았다.

EAFS는 단순한 예술축제가 아니었다. 그것은 '환경미술'이라는 이름의 기존 축제 틀을 훌쩍 뛰어넘는 '환경철학과 그 실천의 장'이었다. 이들이 향한 축제의 독특한 테마 중 하나—세상을 이해하는 방식으로서의 독창성, 어리석음, 관대함—는 수준 높은 의식의 향연 속에서만 가능한 모험과 탐사였다. 과거와 현재를 점검하고 미래를 그려나가는 데 필요한 오랜 철학적 고민이 모든 프로그램과 여정에 고스란히 깃들어 있었다. 그리고 늘 깊은 성찰이 있었다. 그들에게 환경미술이란 '삶 그 자체'였다. 그토록 진지하고 순수한 태도로 자신과 주변의 삶, 생태계의 고민을 소중하게 다루는 모습은 무척이나 감동적이었다. 차분하고 내적으로 충만한 이와 같은 축제는 아마 한동안 보지 못할 것 같다.

그리고 나는 다시 야생으로 돌아가는 불편함 덕분에 내게서 멀어졌던 것들을 잠시나마 되찾았다. 인터넷 정보를 검색하고 이메일을 확인하던 시간은 새로운 이웃과의 대화로 채우고, 노트북 자판을 두드리던 손으로는 흙과 물을 만졌으며, 아파트 단지와 빌딩 숲을 보던 눈은 언덕이 있는 호수에서 뜨고 지는 해를 바라보게 했다. 자연에서 듣고 보고 만지고 냄새 맡는 경험은 비록 짧은 시간이었지만 내게 '살아 있다'는 느낌을 선물해주었다.

Alex Rigg,
Bellmouth Papercone, 2015.

특별한 의상과 강렬한 음악이 사람들의 시선을 단번에 사로잡는다.
동네 꼬마들은 퍼포먼스 행렬의 뒤를 졸졸 따라다니며 즐거워했다.
어떤 도전적인 장소에서도 가능한 이들의 멋진 공연은 이곳의 풍경과
어우러져 신선하고 깊은 인상을 남겼다.

나를 혹사시키지 않는 방법 중 하나는 디지털 디톡스로 1.5kg의 뇌에 참된 휴식을 주는 일이다. 사실 스마트폰은 사람을 썩 스마트하게 해주지 않는다는 것을 우리는 잘 알고 있다. SNS로 나누는 대화보다 직접 눈을 보면서 하는 대화가 진짜 대화라는 것도 알고 있다. 일상에서 디지털 세상과의 완벽한 이별은 어렵겠지만, 어떻게 하면 좀 더 건강하게 새로운 삶의 태도를 만들 수 있을는지 생각해볼 만한 일이다. 디지털 기기에 사로잡히거나 의존하지 않는다면 디지털 세상보다 더 중요한 것을 놓치지 않는 건강함을 느끼게 될 테니 말이다.

'우체국' 근처에 있다가 '메르카토르 마법의 반지Mercator Magic Ring' 프로젝트를 위해 방문객을 인터뷰하는 유리예술가 잉게 파넬스Inge Panneels를 만났다. 작가는 내게 세계지도가 담긴 무리니murrini로 만든 작은 반지 하나를 건네면서 물었다.

"이 반지를 끼는 누구에게나 세상을 변화시킬 수 있는 힘이 부여됩니다. 당신에게 3초의 시간이 주어진다면 무엇을 하겠어요?"

"한국 사람들이 행복해지는 마법을 부리고 싶어요."

"왜 그렇게 하고 싶죠?"

"한국은 OECD 국가 중 자살률 1위, 출산율 최하위예요. 이것은 무엇을 의미할까요?"

그녀의 표정이 처음과 달리 자못 심각해졌다. 나는 그 순간만이라도 마법의 반지가 힘을 발휘하면 좋겠다고 생각했다.

🌐 www.facebook.com/EAFScotland

대지미술로
변신한
작은 나라

안도라 대지미술 국제 비엔날레

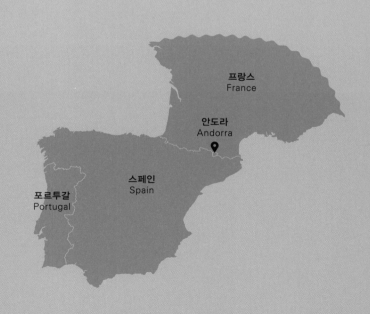

프랑스
France

안도라
Andorra

스페인
Spain

포르투갈
Portugal

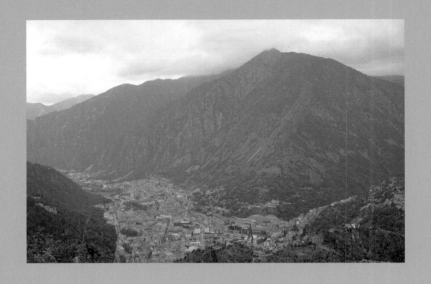

Andorra Land Art
International
Biennial

Andorra

안도라 — 아마도 생소한 나라이지 않을까 싶다.
안도라 공화국은 프랑스와 스페인 국경 사이 피레네 산맥에
위치한다. 평균 해발 고도가 1,500m에 달하고 서울 면적의
77%쯤 되는 공간에 8만여 명이 살고 있는 아주 작은 나라이다.
유럽의 마지막 봉건주의 국가였으며 중세 시대 유적이
고스란히 남아 있다. 오늘날에는 스페인 교구와 프랑스 대통령이
형식적인 공동수반 체제를 취하고 카탈루냐어를 공용어로 사용한다.
면세 쇼핑의 천국이면서 뛰어난 자연경관 때문에
스키, 트레킹 등 레저 스포츠 애호가들이 모여들어
연간 천만 명에 달하는 관광객을 맞이한다.
또한, 세금을 거두지 않는 것이 원칙이라 많은 기업과
부자들이 안도라에 페이퍼 컴퍼니를 설립한다. 알면 알수록
양파 같은 나라에 이전에 없던 새로운 문화적 움직임이 생겨났다.
정부, 의회, 기업, 관광업계 등 수많은 사람들이 협력하여
나라 전체를 대지미술로 물들이겠다는 야심 찬 비엔날레가
시작된 것이다. 대지미술의 선언으로 이전에 없던
현대적 풍경의 시선이 더해진 도시의 모습은 어떨까?
이들은 문화예술 콘텐츠로 새롭게 부상하고자 한다.

안도라 공화국에는 공항이 없기에 스페인 바르셀로나를 통하거나 프랑스 남부 툴루즈를 거쳐서 들어서게 된다. 꼬불꼬불한 험준한 산길을 돌아 늦은 저녁에야 도착했다. 안도라의 첫 인상은 내가 무척 높은 지대에 있다는 느낌, 그리고 빽빽하게 들어선 관광 호텔과 쇼핑 센터가 즐비한 곳에서 나의 호기심을 끌어당길 만한 것이 없어 보이는 심심함이었다. 쇼핑과 스포츠만 있다면 필시 지나쳤을 나라에 내가 발을 들인 이유는 '제1회 안도라 대지미술 국제 비엔날레'를 개최한다는 소식 때문이었다. 국가 차원에서 예술을 통해 나라 공간 전체에 새로운 문화를 불어넣는 시도를 했다니 그 경관이 궁금했다. 그리고 안도라가 생각하는 대지미술이란 과연 무엇일까 알고 싶어졌다.

다음날 낮에 본 안도라는 '산의 나라'임을 실감케 했다. 사람과 도시가 주인이라기보다 산이 국가의 진정한 주인처럼 보였으니, 안도라에 사는 사람들은 어느 측면에서든 산의 영향력에서 자유로울 수 없어 보인다. 어쩌면 그들에게는 산이 너무나 익숙하고 숙명 같은 존재여서 이들이 만들고자 하는 예술 경관 역시 산과 무관하지 않겠다는 생각이었다. 늘 보던 익숙한 자연과 도시 풍경이 새롭고 낯설게 여겨지는 방법을 고민한 결과가 바로 안도라 대지미술이다. 관계자들을 만나서 그들의 자세한 이야기를 들어보았다.

Miquel Mercè,
Longitud Sense Amplada, 2015.

안도라 어디에서나 볼 수 있는 작품으로 저 멀리 산비탈 중턱에
놓인 하얀 직선 작품이 가장 먼저 눈에 띈다. 일상적인 산의 풍경과
대조되는 모습으로 존재하는 동시에 늘 존재하던 풍경을 새롭게
인식하게 만드는 작품이다. 안도라 대지미술 국제 비엔날레 첫
해의 가장 임팩트 있는 작품으로, 이들이 앞으로 나아갈 방향을
집약한 작품이지 않을까 생각한다.

모든 것은 대지미술에 관심이 있던 디자이너이자 큐레이터
페레 모레스Pere Moles Sans의 제안으로 시작되었다. 안도라 정부
및 지자체와 다양하게 협력해온 그는 예술 프로젝트 그룹Reunió de
Papai과 함께 2015년 안도라 대지미술 국제 비엔날레를 출범시켰다.
안도라는 주로 여름과 겨울에 관광객이 몰리고, 봄과 가을에는
별다른 움직임을 기대할 수 없었다고 한다. 그리하여 봄이나
가을에 방문객을 끌어당길 색다른 관광 콘텐츠를 만들고
국제적으로 안도라의 위상을 높일 수 있는 방법을 모색하기
시작했다. 그 결과가 '대지미술 비엔날레'이다.

고도가 높은 산악 지대에 위치한 안도라의 봄은 짧고 여전히
눈이 많이 쌓여 있다. 그래서 9월에 첫 비엔날레를 열게 되었다.
2년 동안의 준비를 거쳐 이십만 유로의 자금을 모으고 2015년에
비엔날레의 첫 발걸음을 떼었다. 안도라를 포함하여 10개국 25명
예술가들의 작품이 나라 곳곳에서 설치되고, 아름다운 숲과
호수가 있는 장소에는 누구에게나 열린 학습과 창의성의 공간
라스 존Ras Zone이 마련되었다.

주최측은 작품 설치가 가능한 장소를 제시하고 예술가에게 선택권을 주었다. 안도라 내 7개 행정 구역들은 도시 공간의 맥락 속에서 작품 설치에 적합한 장소를 발굴하는 데 협력했다. 안도라 대지미술의 기본 생각은 타투tattoo나 메이크업이 인간의 몸을 꾸며주듯이 일종의 미학적 코드로 안도라 풍경에 예술을 개입시키자는 것이었다. 그럼으로써 자신들이 사는 장소, 종교, 국가를 다른 방식으로 해석하는 현대적인 '국가 경관'을 만들어보겠다는 것이다. 첫 해에는 '자연적인 요소와 환경적 관계 속에 연결된 모든 작업'이라는 다소 광범위한 카테고리 속에 시각적인 변화를 줄 수 있는 작품 중심으로 큐레이팅한 인상을 받았다. 설치된 장소에 영구적으로 남게 되는 작품도 있고, 자연 재료만을 이용한 비영구적인 성격의 작품도 섞여 있었다. 전자는 시내 공간에 집중되어 있고, 후자는 산맥 지대나 라스 존에 주로 설치되었다.

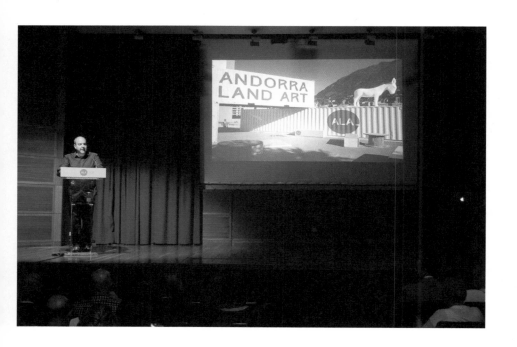

첫 비엔날레를 축하하는 오프닝 행사에서 나는 유일한 동양인이었다. 페레 모레스 큐레이터가 비엔날레의 개막을 선언하고, 뉴질랜드에 거주하는 영국 작가 마틴 힐Martin Hill과 그의 아내 필리파 존스 Philippa Jones의 기조연설이 이어졌다. 작가는 뉴질랜드의 바다와 산 꼭대기, 마다가스카르의 열대우림부터 남극대륙까지 전 세계를 돌아다니며 설치한 작품을 사진과 영상에 담아 선보였다. 이들은 파괴되기 쉬운 지구 생태계와 인간의 관계, 지구 생명의 멸종을 멈추기 위한 해결책과 지속가능성에 대한 고민을 들려주었다.

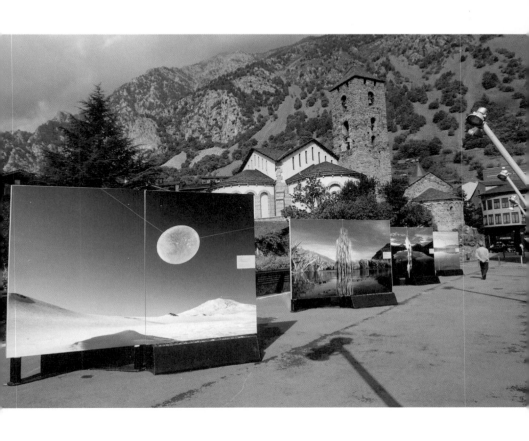

Martin Hill,
Beyond: The Watershed, 2015.

시내 중심가에 놓인 마틴 힐의 사진 작품들.

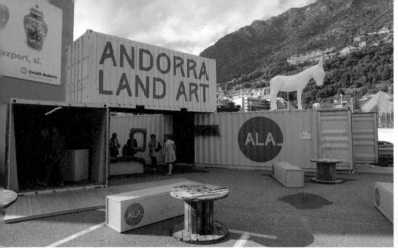

Demo, *Burro*, 2015.

시내 쇼핑 거리 근처에 있는 인포메이션 센터에서
비엔날레에 관한 정보를 얻을 수 있다. 컨테이너
위에 놓인 데모 Demo의 하얀 당나귀와 노란 바탕에
빨간색 글씨의 2015년 로고가 한눈에 들어온다.

Tito Farré, *Eclosió*, 2015.

생생한 컬러의 기하학적 문양이 건물 파사드를 뒤덮고 있다.
이 문양은 휴대폰 모바일 기계를 통해 평평한 표면에서 입체감 있는
3D로 튀어나온다. 증강현실을 활용한 작품이 대지미술 비엔날레에도
등장했다.

Marie-Hélène Richard,
Bois de Poche, 2015.

안도라는 유럽의 주요 담배 생산 국가로도 유명하다. 담배 뮤지엄
입구의 간판 위에 24배 확대된 흥미로운 성냥이 설치되었다. 요즘에
성냥을 볼 일이 없어서인지 반가웠다. 거인의 주머니에서 갑자기
후두둑 떨어진 커다란 성냥에 불이 붙은 모습을 상상해보았다.

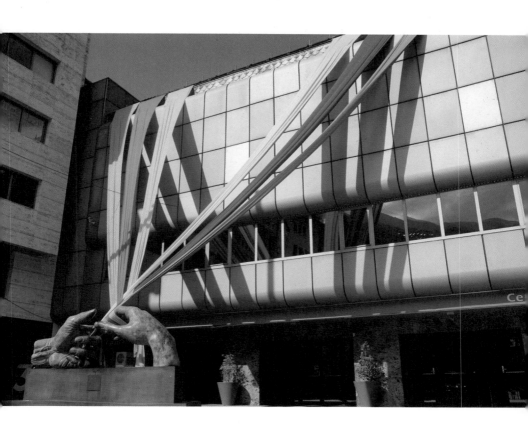

Anna Mangot,
Weaving Culture, 2015.

안도라 문화센터 건물 바깥 벽면에 아크로바틱 인공 실크를 둘러서 건물 앞에 있는 기존 조각에 연결한 안도라 작가의 작품이다. 손 모양의 조각은 과거와 현재의 관계를 다양한 색으로 엮고 연결하는 것처럼 보인다.

Stuart Williams,
Five Orange Spheres, 2015.

2년 반 동안 미국과 유럽의 여러 도시와 시골 지역에 설치되어온 프로젝트
작품이 안도라 시내 중심가의 안도라 의회 광장에도 설치되었다.

커뮤니케이션을 담당하는 트리아두Joan Vila I Triadú와 교육
담당 알라바우Eudald Alabau는 나를 깊은 산속의 숲과 호수가 있는
공간으로 안내했다. 목적지까지 가기 위해서 차를 타고 더 높은
고지대로 향했다. 이들이 소개한 장소는 '라스 존Ras Zone'으로
카탈루냐어로 '평평하고 고른 땅 그리고 숲 속의 빈터'를 뜻한다.
물이 빠진 커다란 호수는 댐의 문을 수리하기 위해 잠시 물을
빼놓은 상태라는데, 그 자리에 익명의 누군가가 자기만의 작품을
설치한 흔적도 보였다. 알라바우는 사람들이 자유롭게 이런
활동을 하길 바랐다면서 흐뭇해했다.

　　이 구역은 앙골라스테스Engolasters 호수 옆에 위치한 안도라
비엔날레 장소 중의 하나로, 독특한 지형 속에서 학습과 창의성을
결합한 예술교육 활동이 이루어지는 곳으로 활용되었다. 학교
단체를 비롯하여 외부 방문객 누구나 자유롭게 예술적인
움직임을 만들어내는 것이 가능하다. 자연 환경을 창의적으로
활용하여 설치작품을 만들어 전시하거나 대지미술을 실행해보는
기회가 주어진다는 소식에 많은 학교에서 참가 의사를 밝혀왔다.
영국 대지미술 작가 앤디 골드워시Andy Goldworthy의 영향을 받은
예술가이자 교육가 알라바우는 교육 프로그램을 총괄하면서
수천 명의 학생들을 맞이하고 그들의 활동을 도왔다. 이 일대에는
안도라 예술가들의 크고 작은 작품이 설치되어 있다.

Sara Valls Frédéric, Hoffmann Susanna,
and Ferran, *Origin Space*, 2015.

　　사실 안도라는 이번 대지미술 경험이 처음은 아니다.
1980년대에 CASS(Andorra's Social Security Institution) 주도로 나라
각지에 설치된 조각과 '철길Iron Route'로 불리는 야외 조각들이
아직 남아 있다. 그래서 차를 타고 안도라 공화국을 돌아보는
산자락에서 당시의 작품을 심심치 않게 볼 수 있다. 이 조각들은
이번 비엔날레를 구성하는 요소들은 아니지만 행사 홍보 자료에
담겨 비엔날레를 찾은 사람들이 볼 수 있도록 안내되었다. 오래
전 이곳에서 꿈꾸었던 대지미술을 현대적으로 다시 이어나가게
된 것은 반가운 일이다.

Mònica Armengol,
Memory of a Rural Tool, 2015.

마침 워크숍에 참여하는 학생들의 프로그램을 참관할 수 있었다.
처음에는 머뭇거리던 학생들이 시간이 흐르면서 적극적으로 참여하기 시[?
사람의 생김새가 모두 다르듯 같은 재료라 하더라도 그룹마다 다채로운

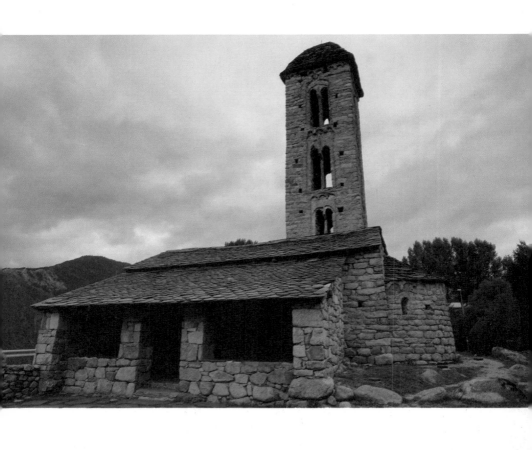

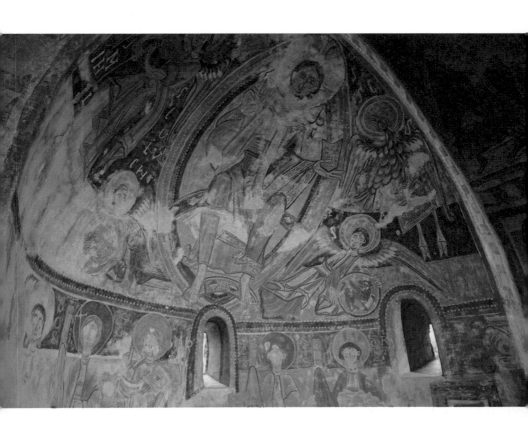

안도라 곳곳을 이동하는 도중, 중세시대의 로마네스크 양식 건축과 미술이
고스란히 남겨진 흔적을 종종 보았다. 오랜 세월을 거쳐 남겨진 안도라의
찬란한 역사와 문화를 안도라 대지미술이 이어나가게 될지 그 미래가 기대된다.

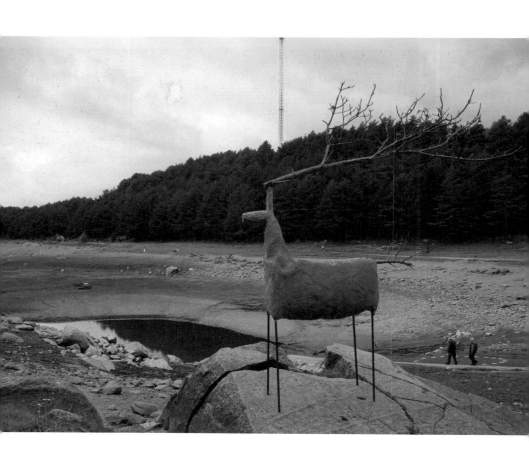

Jordi Casamajor, *Blue Deer*, 2015.

그동안 국가 단위에서 단독으로 예술 콘텐츠를 내세워
스스로 새로워지고자 하는 사례는 잘 보지 못했다. 국가
차원에서 올림픽이나 스포츠 행사를 유치하여 나라의 위상을
높이고 관광산업을 장려하기 위한 노력은 늘 접해왔지만 말이다.
안도라는 쇼핑과 스포츠 이외에 새로운 형태의 관광업을
발굴하고 사회와 경제를 부흥시키는 데 예술을 개입시키는
전략을 택했다. 물론, 나라의 규모가 작고 이미 좋은 자연 조건을
가지고 있기에 훨씬 수월했겠지만, 오랜 설득의 과정과 어려운
순간들을 극복하고 마침내 이루어낸 결과물이기도 하다.

전 세계에는 이미 수많은 비엔날레가 있다. 우후죽순 생겨나는
비엔날레를 답습하지 않고 그들이 목표한 대로 '기존의 전통적
답습을 뛰어넘는 대담한 제안'이 되기 위해서는 좀 더 정리될
필요가 있어 보인다. 첫 안도라 대지미술 국제 비엔날레는 유럽식
대지미술 혹은 환경미술 그리고 미국식 대지미술의 개념 등이
혼재되어 있어, 아직 '안도라만의 그 무엇'이 크게 느껴지지 않아
다소 아쉬웠다. 모두를 종합하는 방식으로 국가 경관을 만드는
비엔날레 방식의 특성을 유지해갈지, 안도라만의 특징을 전개하는
방향으로 선택적 집중을 하게 될지 지켜보고 싶다. 질적으로 높은
수준의 비엔날레를 거듭해나간다면, 안도라 공화국은 쇼핑과
스포츠뿐 아니라 '현대적 문화예술 경관'이라는 다른 지점을 분명히
보여주지 않을까 싶다. 그들은 과연 기존 안도라의 자연과 문화
유산을 자연스레 알리면서 새로운 관광문화를 창출하는 두 마리
토끼 잡기, 예술적 개입을 통한 변화 전략에 성공할 수 있을까?

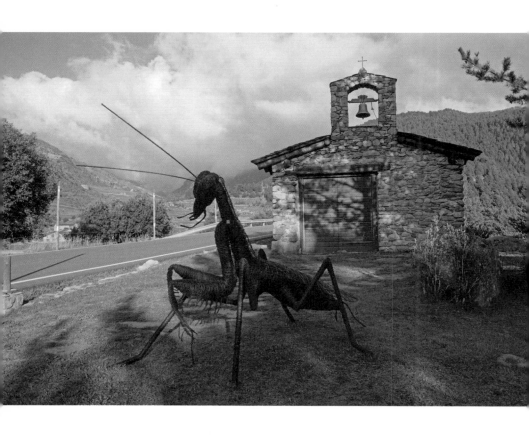

David Vanorbeek,
Praying Mantis, 2015.

재활용 철로 만들어진 100kg의 거대한 사마귀는 '기도하는 신
Pregadéu'이다. 작품은 기도하는 사마귀 이야기와 맥락이 닿아 있는
중세시대 교회Sant Jaume dels Cortals를 배경으로 설치되었다.

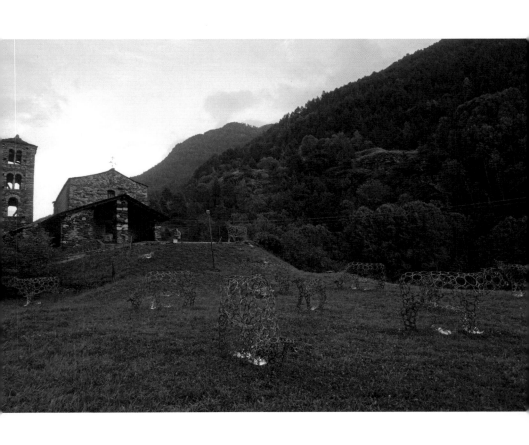

레스토랑을 운영하는 작가의 아뜰리에에 있던 많은 소 조각이 야외에
설치되었다. 안도라의 중요한 경제적 자원이었던 축산업은 쇠퇴하였지만,
오늘날에도 일부가 여전히 남아 있어 과거의 풍요로웠던 모습을 떠올리게
한다. 작은 원 모양으로 이어진 소의 모습에서는 딱딱하고 차가운 철의
속성이 잘 느껴지지 않는다.

Toni Cruz, *Cows*, 2015.

무엇보다 중요한 것은, 먼저 안도라 사람들이 그들의 대지미술 비엔날레에 관심과 애정을 갖는 일이다. 이번 행사를 통해 나라 곳곳에 일상처럼 스며든 대지미술이 안도라 사람들의 호기심을 불러일으키고 관심의 대상이 되기 시작했다고 한다. 안도라 사람들 스스로 그들의 대지미술을 좋아하고 즐기게 되면, 자연스럽게 안도라 밖에서도 관심을 갖게 될 것이다. 이들의 소중한 첫 걸음이 계속 이어지길 기대한다.

어쨌거나 예술은 사람을 움직이게 만드는 데 괜찮은 출발임에 틀림없다. 안도라에 무지한 나만 하더라도 홀리듯 이 먼 곳까지 달려와 새롭게 배우고 가게 되었으니 말이다.

🌐 andorralandart.com